HERAUSGEGEBEN VON / PUBLISHED BY
INEZ FLORSCHÜTZ
DEUTSCHES LEDERMUSEUM

PAST
PRESENT
FUTURE

T S A T S A S

EINBLICK
RÜCKBLICK
AUSBLICK

arnoldsche

DEUTSCHES LEDERMUSEUM

GRUSSWORT 4 A FEW WORDS OF WELCOME
Dr. Marschner Stiftung Dr. Marschner Stiftung

VORWORT 6 FOREWORD
Inez Florschütz Inez Florschütz

KOLLEKTION 8 COLLECTION

DIE IDEALE BALANCE ZWISCHEN 10 THE DEFINITIVE BALANCE BETWEEN
HANDWERK UND DESIGN CRAFTSMANSHIP AND DESIGN
Yoko Choy über den Weg von TSATSAS The path of TSATSAS by Yoko Choy

931 20 931
Dieter Rams über seinen ersten und Dieter Rams on his first and last
letzten Handtaschenentwurf design of a handbag

SUIT-CASE 24 SUIT-CASE
David Chipperfield über seine David Chipperfield on his
Zusammenarbeit mit TSATSAS collaboration with TSATSAS

„UNSER ENTWURFSPROZESS IST EIN STÄNDIGES 28 "OUR DESIGN PROCESS IS ONE OF CONSTANT
DECODIEREN UND RECODIEREN." DECODING AND RECODING."
Ein Gespräch zwischen Esther Tsatsas, A conversation between Esther Tsatsas,
Dimitrios Tsatsas und Markus Frenzl Dimitrios Tsatsas and Markus Frenzl

KOSMOS 38 KOSMOS
Ein Glossar von Esther & Dimitrios Tsatsas A glossary by Esther & Dimitrios Tsatsas

IN PROCESS 49 IN PROCESS
Die Entstehung der Tasche TAPE The creation of the TAPE bag

ANTHOLOGIE 65 ANTHOLOGY
2012–2022 2012–2022

GRUSSWORT
DR. MARSCHNER STIFTUNG

HANSJÖRG KOROSCHETZ
STIFTUNGSVORSTAND

4

A FEW WORDS OF WELCOME
DR. MARSCHNER STIFTUNG

HANSJÖRG KOROSCHETZ
CHAIRMAN OF THE FOUNDATION

Modern, progressiv und zeitlos – das ist TSATSAS. Die Ausstellung TSATSAS. Einblick, Rückblick, Ausblick, die das Deutsche Ledermuseum dieser einzigartigen Marke zum zehnjährigen Bestehen widmet, ist ein kleiner Meilenstein in der Förderung jungen Lederdesigns und steht gleichermaßen für den zeitgenössischen Sammlungsbereich des Hauses.

Seit vielen Jahren ermöglicht die Dr. Marschner Stiftung unterschiedliche Projekte des Deutschen Ledermuseums in Offenbach. So konnten zuletzt der Projektraum DAS IST LEDER! Von A bis Z sowie die Ausstellung STEP BY STEP: Schuh.Design im Wandel durch die Unterstützung der Stiftung umgesetzt werden. Mit TSATSAS gelingt es dem Museum, erneut ein spannendes Kapitel des Lederdesigns einem breiten Publikum näherzubringen.

Die Ausstellung konzentriert sich nicht nur auf das Endprodukt, sondern eröffnet den Betrachter*innen den gesamten kreativen Arbeitsprozess von der Inspirationsquelle bis zur Umsetzung durch das traditionelle Handwerk. Ein Projekt, das an die Tradition der Stadt Offenbach als ehemalige Hochburg des lederverarbeitenden Gewerbes in Deutschland mit internationalem Ruf anknüpft und den Bogen zu einem jungen Designerpaar schlägt, das dieses handwerkliche Können in die Gegenwart trägt. Umso mehr freut sich die Dr. Marschner Stiftung, dieses außergewöhnliche Ausstellungsvorhaben im Deutschen Ledermuseum wie den gleichnamigen Katalog umfassend zu fördern.

Wir wünschen der vorliegenden Publikation die verdiente Aufmerksamkeit und der Ausstellung viele interessierte Besucher*innen.

|

Modern, progressive, and timeless – that is TSATSAS. The exhibition TSATSAS. past, present, future, which the Deutsches Ledermuseum (German Leather Museum) is devoting to this unique brand to mark its 10th anniversary, is a true milestone in the promotion of emerging leather design. At the same time, it clearly symbolizes the contemporary section of the museum's collection.

The Dr. Marschner Stiftung has been sponsoring different projects at the Deutsches Ledermuseum in Offenbach for many years now. Most recent examples of this have included setting up the project room THAT'S LEATHER! From A to Z and organizing the exhibition STEP BY STEP: Shoe.Design through the Ages. Now, with TSATSAS, the museum is once again in a position to make a fascinating chapter in the history of leather design accessible to a wider audience.

The show not only focuses on the end product; it also reveals to the viewer the entire creative work process involved – from the source of inspiration through to its implementation by means of a traditional skilled craft. It is truly a project that follows Offenbach's tradition – the city was after all once a stronghold of the leather-working trade in Germany with an international reputation – while happily focusing on a young designer duo busy taking this craftsmanship into the present day. The Dr. Marschner Stiftung is thus all the more delighted to extensively fund both this unusual exhibition project at Deutsches Ledermuseum, and the catalog of the same name.

We do hope this publication meets with the attention it fully deserves and that the exhibition attracts a large number of interested visitors.

VORWORT

INEZ FLORSCHÜTZ
DIREKTORIN DES DEUTSCHEN LEDERMUSEUMS

6

FOREWORD

INEZ FLORSCHÜTZ
DIRECTOR OF THE DEUTSCHES LEDERMUSEUM

Die Sammlungen von Museen sind sowohl Schatzhäuser der Vergangenheit, als auch der Gegenwart, und ab und zu können sich Gelegenheiten bieten, bereits Blicke in die Zukunft zu werfen. Das Deutsche Ledermuseum besitzt nicht nur eine einzigartige historische Sammlung an Artefakten, sondern sieht es auch als eine seiner wesentlichen Aufgaben an, die Bestände kontinuierlich mit Objekten aus der Gegenwart zu erweitern und in die Zukunft zu führen. Dabei muss beobachtet, erkannt und eingeschätzt werden, welche Gestaltungen heute und morgen Bedeutung haben. Konkret gesagt, geht es darum festzulegen, welche Objekte aus Leder, artverwandten wie auch alternativen Materialien für ein Haus wie das Deutsche Ledermuseum sammlungsrelevant sind beziehungsweise sein werden.

Mit der Ausstellung TSATSAS. Einblick, Rückblick, Ausblick kommen wir diesem Auftrag nach. Seit der Gründung von TSATSAS 2012 haben wir immer wieder einzelne Taschen aus deren Kollektion präsentiert und auch in unseren Sammlungsbestand aufgenommen. Es ist deshalb ebenso angemessen wie konsequent, dass das Deutsche Ledermuseum anlässlich des zehnjährigen Bestehens des Taschenlabels die erste Einzelausstellung ausrichtet. Ausstellung und Publikation knüpfen an die Geschichte der einstigen Lederstadt an und präsentieren Lederobjekte, die in Frankfurt am Main entworfen, aber in Offenbach am Main produziert werden, um dann sowohl international in den Vertrieb zu gehen als auch weltweit ihre Träger*innen zu finden.

Wir freuen uns, dass Esther und Dimitrios Tsatsas unserer Einladung gefolgt sind und in Zusammenarbeit mit dem Museum Präsentation und Publikation entwickelt und gestaltet haben. Beide tragen somit auch die unverwechselbare Handschrift des Designerpaars.

|

Museum collections are real treasure troves, their inventories encompassing both the present and the past, and occasionally even allowing us glimpses of the future. The Deutsches Ledermuseum (German Leather Museum) not only boasts a unique collection of historical artifacts but also believes that one of its functions is to add present-day items to its inventory on an ongoing basis and to point the way to the future. With this in mind, it is imperative to observe, recognize, and take a view on which items will mean something to us both today and tomorrow. To put it more clearly, we need to determine which products made of leather and of related as well as alternative materials are or may become relevant to a collection of an institution such as the Deutsches Ledermuseum.

A clear symbol of this approach is our exhibition TSATSAS. past, present, future. Since TSATSAS was established in 2012, we have repeatedly presented bags from the company's collection and included a number of them in our inventory. Consequently it is both appropriate and a logical step for the Deutsches Ledermuseum to mount a solo exhibition to mark the 10th anniversary of this bag label. The exhibition and the publication thereon seamlessly follow the tradition of the erstwhile "city of leather" Offenbach am Main, showcasing leather items designed in Frankfurt am Main but manufactured in Offenbach before going on sale internationally and finding wearers all over the world.

We are happy that Esther and Dimitrios Tsatsas took up our invitation and have collaborated with the museum on the presentation of both the exhibition and the publication. Accordingly, both the show and the catalog bear the unmistakable signature style of this designer duo.

LUCID, 2012 FLUKE, 2012 NICHE, 2012 XELA, 2012 LUCID NINETY, 2012 CREAM TYPE 1, 2013

CREAM TYPE 2, 2013 CREAM TYPE 3, 2013 CREAM TYPE 4, 2013 CREAM TYPE 5, 2013 CREAM TYPE 6, 2013 CREAM TYPE 7, 2013

CREAM TYPE 8, 2013 CREAM TYPE 9, 2013 CREAM TYPE 10, 2013 HAZE, 2014 LINDEN, 2014 LINDEN 43, 2014

CALE, 2015 FOIX, 2015 KHAMSIN, 2015 OTHER ONE, 2015 OTHER TWO, 2015 TURIN, 2015

ADA, 2016 COEN, 2016 ATLAS, 2016 BIKO, 2017 MARSH, 2017 RE-OTHER, 2017

STRATO, 2017 TAPE, 2017 TAPE XS, 2017 CY, 2018 KILO, 2018 KRAMER 1, 2018

KRAMER 2, 2018 KRAMER 3, 2018 POLLOCK, 2018 SACAR, 2018 MATTER 1, 2018 MATTER 2, 2018

MATTER 3, 2018

SOMA BELT, 2018

SOMA BELT BAG, 2018

SOMA BODY PIECE CHOKER, 2018

SOMA BODY PIECE NECK, 2018

SOMA BODY PIECE SHOULDER, 2018

SOMA WAIST BELT, 2018

TAPE K, 2018

931, 2018

KOBO 2, 2019

OLIVE, 2019

MALVA 1, 2019

MALVA 2, 2019

MALVA 3, 2019

MALVA 4, 2019

MALVA 5, 2019

LATO, 2019

MONO, 2019

SACAR S, 2019

NATHAN, 2020

AMOS, 2020

ANOUK, 2020

ANNEX, 2020

KIRAT, 2020

SOODEN, 2020

SUIT-CASE, 2020

FABER ONE, 2021

FABER TWO, 2021

OLIVE L, 2021

ÉTUI 1, 2021

ÉTUI 2, 2021

RHEI, 2021

SHIFT, 2021

ANVIL, 2022

NEA 1, 2022

NEA 2, 2022

LINDEN 32, 2022

NEXUS, 2022

SUEZ 1, 2022

SUEZ 2, 2022

TAPE, 2022

9

DIE IDEALE BALANCE ZWISCHEN
HANDWERK UND DESIGN

YOKO CHOY ÜBER DEN WEG VON TSATSAS

THE DEFINITIVE BALANCE BETWEEN
CRAFTSMANSHIP AND DESIGN

THE PATH OF TSATSAS BY YOKO CHOY

Wie genau entsteht eigentlich eine TSATSAS Tasche? Man benötigt natürlich allerbeste Materialien – keine Frage – und ein umfassendes Verständnis des Herstellungsprozesses: von der Gestaltungsidee, für die Kreativität und Vorstellungsgabe vonnöten sind, bis zur überaus kunstvollen handwerklichen Ausführung, die einer jahrelangen, präzisen und gewissenhaften Praxis entspringt, sodass schließlich jeder Nadelstich zu einem Zeichen von Qualität wird. Es ist also die perfekte Kombination all dieser Aspekte. Und sicherlich spielt auch die einzigartige, schwer zu definierende Ausstrahlung eines absolut zeitlosen Objekts mit hinein.

Die Ursprünge von TSATSAS, des 2012 von Esther und Dimitrios Tsatsas in Frankfurt am Main gegründeten Labels für Lederwaren, finden sich in Offenbach am Main. Dort hatte vor 40 Jahren alles begonnen. In aller Stille und Bescheidenheit hat sich TSATSAS im Laufe der Zeit europaweit einen Namen als einer der besten Designer*innen und Hersteller*innen in diesem Bereich gemacht.

Die Geschichte von TSATSAS nimmt ihren Anfang jedoch wesentlich früher und weiter im Süden – in ländlicher Umgebung mitten in Griechenland. Die Großeltern von Dimitrios waren Bauern aus einer kleinen Siedlung in der Nähe von Filiates in der Region Epirus, ihre Eltern wiederum Nomaden, die im Sommer mit ihren Herden in den Bergen lebten. Noch bevor Vassilios, der Vater von Dimitrios, geboren wurde, begann die Familie sesshaft zu werden. Als Vassilios erwachsen wurde, beschloss er, seinen Horizont zu erweitern und den Hof zu verlassen. Nachdem er sich in verschiedenen Jobs versucht hatte, verließ er Anfang der 1980er Jahre schließlich seine Heimat Griechenland und folgte seinem Schwager, der in Offenbach am Main in der Lederindustrie arbeitete, nach Deutschland.

OFFENBACH: DIE INDUSTRIE UND DIE WERKSTATT

Seit dem späten 18. Jahrhundert wurden in Offenbach am Main Lederwaren produziert. Anfangs waren es einige kleine Betriebe, die überwiegend Brieftaschen fertigten. Mit steigender Nachfrage entstand eine breitere Produktpalette und bis Mitte des 19. Jahrhunderts hatte sich die Stadt zum Zentrum des Lederhandwerks entwickelt. Aufgrund der günstigen Produktions- und Handelsbedingungen siedelten sich dort in der Folge zahlreiche kleine und mittelgroße Betriebe an. Bereits Mitte des 19. Jahrhunderts exportierte die Stadt Lederwaren nach ganz Europa.

Alle für die Industrie notwendigen Zulieferer wie Gerbereien, Lederpresser, Vergolder, Färbereien bis hin zu Werkstätten, die maßgearbeitetes Messingzubehör anfertigten, waren vor Ort ansässig. Im 20. Jahrhundert ließen renommierte Modelabels wie Dior, MCM und Jil Sander ihre Produkte dort herstellen.

Dies war Vassilios' erster Kontakt zum Lederhandwerk. Schnell hatte er hier seine Berufung gefunden und war fest entschlossen, sich tiefer in die Materie einzuarbeiten. Auch wenn dies bedeutete, dass er nach Feierabend regelmäßig hart arbeiten musste, um das Handwerk so gründlich wie möglich zu erlernen. Irgendwann war es so weit und er eröffnete seine eigene Werkstatt. Heute gibt es in Offenbach nur noch wenige der damaligen Betriebe; die Mehrheit von ihnen wurde durch den Strukturwandel und die Konkurrenz der globalen Lieferketten aus dem Markt gedrängt. Doch Vassilios blieb und setzte den Fokus weiterhin darauf, Qualität über den Preis zu stellen. Auf diese Weise konnte sich seine Werkstatt bis heute behaupten.

In dem kleinen Familienbetrieb arbeiteten sowohl Vassilios als auch seine Frau Chrisoula. Zu Spitzenzeiten beschäftigten sie bis zu sechs Mitarbeiter*innen und auch ihre Kinder Dimitrios und seine kleine Schwester Spiridoula verbrachten die Nachmittage nach der Schule oft in der Werkstatt. Die Handwerksarbeit ist anspruchsvoll und zeitaufwendig, daher wurden die Kinder mit kleinen Spielen beschäftigt. „Mein Vater zeichnete zum Beispiel einen Schmetterling auf ein Holzbrett, anstatt Buntstifte gab er uns dann aber Lederreste, um ihn farbig zu gestalten. Auf eine spielerische Art hat er uns so Wissen über Leder vermittelt", erinnert sich Dimitrios.

Wie von Vassilios erhofft, entwickelte Dimitrios nach und nach ein lebhaftes Interesse an der Arbeit seiner Eltern. So zeichnete und fertigte er bereits als Teenager Taschen. Er schätzte an der Handwerksarbeit, dass man am Ende eines arbeitsreichen Tages ein sichtbares Ergebnis vor sich hatte: Etwas mit den eigenen Händen aus natürlichen Materialien zu gestalten, verlieh dem kreativen Prozess eine tiefere Bedeutung.

TSATSAS: DIE GRÜNDER UND DIE ANFANGSZEIT

Dimitrios wusste: Dies war der Bereich, in dem er gerne arbeiten würde. Doch sein Vater ermutigte ihn, zunächst sein Wissen zu vertiefen, um sich dann auf einen Beruf festzulegen. So studierte Dimitrios Industriedesign an der Hochschule für Gestaltung Offenbach am Main. Im Anschluss begann er, für die Designagentur Stylepark in Frankfurt am Main zu arbeiten, die europaweit Möbel- und Interior-Unternehmen betreut. Dort lernte er die Dynamik zwischen Designer*innen und Hersteller*innen sowie deren Rolle bei der Umsetzung von innovativen Konzepten kennen. Als herausragendes Beispiel dient der Chair One von Konstantin Grcic, hergestellt vom italienischen Produzenten Magis. Hier zeigt sich, wie die Aufgeschlossenheit seitens des Herstellers Kreativität fördern und neue Typologien sowie authentisches Design hervorbringen kann. Dimitrios fand die Komplexität der Entwicklung von einzigartigen Produkten spannend und zugleich sehr herausfordernd. Diese Sichtweise verfestigte sich, als er bei Stylepark Esther, eine studierte

Architektin, kennenlernte und erkannte, dass sie beide die gleichen Ansichten teilten. Esther wurde nicht nur seine Kreativ- und Geschäftspartnerin, sondern auch seine Ehefrau.

Während ihrer vielen beruflichen Reisen stellte das Paar fest, dass keine der von ihnen verwendeten Taschen genau ihren Bedürfnissen entsprach. Dies war der Moment, sich auf die Wurzeln von Dimitrios zurückzubesinnen: Sie fassten den Entschluss, in der Werkstatt seiner Familie eine ideale Tasche nach ihren eigenen Entwürfen herzustellen. Doch dies war nicht so einfach wie gedacht. Durch den Generationsunterschied waren beispielsweise Herrentaschen zu konventionell und für die Ansprüche der beiden nicht zeitgemäß genug gestaltet. So wurde es zu einer echten Herausforderung, eine Tasche zu konzipieren, die sich durch hochwertige Materialien auszeichnete, gut verarbeitet, modern und elegant war, aber nicht aufdringlich „modisch" wirkte.

DIE DESIGNPROZESSE

Als an der Fachhochschule Frankfurt studierte Architektin brachte Esther einen strukturelleren Ansatz in die Gestaltung der Tasche ein. „Es kommt darauf an, wie sich die einzelnen Elemente zusammenfügen; für mich ist eine Tasche in erster Linie nicht ein Modeartikel, sondern ein architektonisches Objekt en miniature", erklärt sie.

Als die beiden mit der Konzeptualisierung ihrer Ideen begannen, hinterfragten sie daher erstmal alle Details, die sie an den Taschen entdeckten, die auf dem Markt erhältlich waren. Dabei stellten sie fest: Die Optik fast aller Taschen resultierte daraus, dass es im Prinzip kein alternatives Produktionsverfahren zu geben schien oder die herkömmlichen Herstellungsprozesse immer zu einer bestimmten Ästhetik führten. Folglich beschlossen sie, zunächst die Produktionsweisen zu analysieren, um das Design einer Tasche zu optimieren oder neue Komponenten zu entwickeln.

Da die Taschen im Betrieb von Vassilios in Offenbach gefertigt werden sollten, hofften die beiden, auf die Tradition und die Ressourcen der dortigen Lederwarenindustrie zurückgreifen zu können, um alle Bestandteile vor Ort produzieren zu können, einschließlich der Metallbeschläge und der Messingketten.

Bald mussten sie sich jedoch eingestehen, dass die lokalen Unternehmen für Innovationen wenig offen waren, was sich für ihre Pläne als durchaus hinderlich erweisen sollte. Viele der Werkstätten waren jahrzehntelang bewährten Produktionstechniken verhaftet und standen jeglicher Neuerung äußerst kritisch gegenüber. Denn Veränderungen bedeuten auch Investitionen, nicht nur in finanzieller Hinsicht, sondern auch im Hinblick auf Zeit, Einsicht und Visionen, die nötig sind, um sich neu zu erfinden.

Auch Dimitrios' Vater hielt zunächst an den Traditionen der Stadt fest, die er mit seiner Werkstatt sein ganzes Berufsleben hindurch aufrechterhalten hatte. Im Gegensatz zu den anderen Angehörigen der Lederwarenbranche der Stadt war sein Vater jedoch von der Idee der Veränderung begeistert, so Dimitrios: „Natürlich erst, nachdem wir ihn überzeugt hatten, dass heute Dinge auch anders gemacht werden können und dass Design und Ästhetik bei der Konzeption einer exklusiven Tasche für eine neue Generation von Kund*innen genauso wichtig ist wie die handwerkliche Ausführung."

Der Gestaltungsprozess einer Tasche beginnt mit einem Entwurf auf Papier, der ihre grobe Form definiert. Dann wird entschieden, wie die Designidee umgesetzt wird: Welche Komponenten der Tasche müssen zuerst berücksichtigt werden? Wie soll der Griff gefertigt werden? Wie wird der Boden an die Tasche genäht?

Mitunter müssen für neue Typologien auch völlig neue Methoden entwickelt werden, um die einzelnen Elemente zusammenzufügen, oder es müssen Materialien gesucht und getestet werden, die man traditionell nicht in der Taschenherstellung verwendet. Und in vielen Fällen ist keine direkte Anpassung möglich, da Materialien – insbesondere auch Leder – ganz unterschiedlich auf andere Stoffe reagieren; so zum Beispiel auf den Holzfaserwerkstoff, der als Verstärkungsmaterial eingesetzt wird, oder auch auf ein gewebtes Industrieband zur Stabilisierung der Taschengriffe. Zahlreiche Prüfungen und Fehlschläge passierten, bevor die perfekten Lösungen gefunden wurden.

Es war eine enorme Herausforderung. Das Trio investierte fast drei Jahre, um neue Formen der handwerklichen Verarbeitung zu entwickeln, die es ihnen ermöglichten, auf neue, alternative Art Taschen entwerfen und produzieren zu können.

Gegenwärtig gibt es nur wenige Marken, die bereit sind, für Produktionsverfahren und Qualität eine derart intensive Forschungsarbeit zu betreiben. „In den letzten zehn Jahren schossen neue Marken für Lederwaren geradezu aus dem Boden und Modelabels versuchen, sich im Markt mit einer überwältigenden Fülle von Details und Farboptionen durchzusetzen. Wenn man aber den Aufbau der Entwürfe genau betrachtet, stellt man fest, dass ihnen allen im Prinzip die gleiche Designsprache zugrunde liegt. Die Hersteller erfinden das Handwerk nicht neu und bemühen sich kaum um Innovation", so Dimitrios.

Esther und Dimitrios können dieses hohe Niveau in Design und Innovation nur leisten, da sie auf eine Werkstatt mit langjähriger Erfahrung zurückgreifen können, die das Rückgrat der Fertigung bildet und ihnen eine aufwendige Recherche- und Entwicklungsarbeit ermöglicht. „Wir arbeiten sehr eng mit der Werkstatt zusammen

und jede*r ist in den gesamten Produktionsprozess mit eingebunden. Es ist ein bisschen wie Pingpong spielen – jedes Gestaltungsdetail wird in der Werkstatt geprüft, um herauszufinden, ob und wie es realisiert werden kann. Falls keine Möglichkeit gefunden wird, suchen wir nach neuen Prozessen und Wegen, um das Konzept umzusetzen", erklärt Esther.

Meist entsteht ein Entwurf aus der Fokussierung auf ein einzelnes Detail, wie die Ausarbeitung eines Griffs, der Esther und Dimitrios begeistert, oder eine spezielle Narbung des Leders – sogar ein Verschluss, eine Falte oder das Detail einer Naht können es sein. Jedes einzelne Element hat seinen ganz eigenen Weg bis zur Vollendung, und wenn sich etwas noch nicht perfekt anfühlt, nehmen sich die beiden Zeit, den Entwurf zu reflektieren, Änderungen vorzunehmen und ihn erneut zu prüfen. Manchmal wird ein Entwurf auch verworfen und zur nächsten Idee übergegangen, bis die ideale Harmonie zwischen allen Komponenten eines Designs gefunden wurde. Aber auch dann bleibt der Prozess organisch und niemand weiß genau, wie die Tasche letztendlich aussehen wird. Das finale Produkt ist ein gemeinsames Werk von Gestalter*innen und Handwerker*innen, ein Schritt führt zum nächsten und jede Entscheidung wird genauestens durchdacht. Erst aus diesem Prozess heraus kann schließlich ein durch und durch authentisches und äußerst präzise ausgearbeitetes Design entstehen.

DIE MARKTEINFÜHRUNG UND DIE
IKONISCHEN MODELLE

Eine TSATSAS Tasche mag überaus minimalistisch wirken, doch genau darin liegt ihr Geheimnis. Für dieses klare Erscheinungsbild müssen konstruktive Details verborgen werden, was paradoxerweise die Komplexität des Herstellungsprozesses maximiert. Die wichtigste Frage bei der Konzeption einer neuen Tasche von TSATSAS ist zunächst: Was wird benötigt? Der Gestaltungsansatz beruht auf der Überlegung, was weggelassen bzw. verborgen werden kann, sodass nur jene Details übrigbleiben, die für die Tasche tatsächlich unabdingbar sind – nicht mehr und nicht weniger. Ein kaum wahrnehmbares Detail ist dabei die Art und Weise, wie die Griffe gefertigt und mit dem Taschenkörper verbunden sind. Da sie das ganze Gewicht tragen, werden Taschengriffe gewöhnlich mit mehreren Nähten am Körper befestigt. TSATSAS ist es jedoch überaus wichtig, hier nur mit einer Naht zu arbeiten, um so ihr reduziertes Design beizubehalten. Und sie haben einen eigenen Weg entwickelt, wie genau dies erreicht werden kann.

Die erste Tasche – das Modell, von dem die beiden für sich selbst träumten – brauchte sehr lange. Es dauerte knapp drei Jahre, bis sie das Produkt hinsichtlich Design und Funktion als vollendet betrachteten. LUCID wurde im Jahr 2010 finalisiert, eine Tasche, die sich an Schlicht-

heit eigentlich nicht übertreffen lässt: Der Taschenkörper aus schwarzem Rindleder hat einen vertikalen, rechteckigen Körper mit zwei Griffen und einem Reißverschluss oben, und ausreichend Platz für Laptop und Arbeitsunterlagen im Inneren. LUCID zeichnet sich durch ultimative Zweckmäßigkeit aus – eine auf das Wesentliche reduzierte Unisex-Tasche, die den Bedürfnissen der heutigen Zeit entspricht. Dimitrios und Esther reisten damit zu ihrem jährlichen Besuch des Salone del Mobile in Mailand. Die Tasche erwies sich als Blickfang und erregte die Aufmerksamkeit von Architekt*innen sowie von Designexpert*innen und -liebhaber*innen. Beiden wurde klar, dass sie mit ihrer Vision vielleicht eine Nische besetzen könnten, und voller Zuversicht begannen sie, eine erste Serie zu produzieren, wobei Bestellungen zunächst vor allem von engen Freund*innen und der Familie kamen.

Ermutigt von dem positiven Feedback, arbeiteten sie nun an ihrer ersten marktreifen Kollektion. Das Geld war zu dieser Zeit recht knapp, daher mussten sie bei der Herstellung der Prototypen umsichtig vorgehen. Für neue Entwürfe verwendeten sie daher Materialien von bereits verworfenen Modellen der LUCID. So ergab es sich, dass das Leder eines dekonstruierten Taschenmodells, das über Monate hinweg an seinem einzelnen verbliebenen Griff an der Wand der Werkstatt hing, einen ästhetisch drapierten Faltenwurf ergab – was zu der Idee ihres zweiten Entwurfs mit Namen FLUKE führte, ins Deutsche übersetzt: der Glückstreffer.

Mit den Entwürfen des dritten und vierten Modells wurde ihre Vision immer klarer. „Unsere ersten beiden Entwürfe markierten die äußersten Punkte des Spektrums zwischen Zweckmäßigkeit und Ikonizität. Die darauffolgende Arbeitstasche NICHE, die über der Schulter getragen werden kann, ist auf Praktikabilität ausgerichtet, während der Rucksack XELA der Idee folgte, einen Turnbeutel als gewöhnliches Alltagsobjekt in ein hochwertiges Produkt aus luxuriösen Materialien und von höchster Fertigungsqualität zu verwandeln", so Esther.

Die beiden spürten, dass sie solide Grundpfeiler für eine Marke geschaffen hatten: vier Typologien, die sich gut zusammenfügten und in die richtige Richtung wiesen, während die Unverwechselbarkeit jedes einzelnen Modells die Ansprüche einer erweiterbaren Kollektion erfüllte, die sich Innovation und Handwerkskunst verschrieben hatte.

Bis zu diesem Punkt war TSATSAS nur ein, wenn auch ehrgeiziges, Projekt, dem sie sich neben ihrer hauptberuflichen Arbeit widmeten. Nun aber trafen Esther und Dimitrios die notwendige und gleichermaßen mutige Entscheidung, die Sicherheit ihrer Festanstellung hinter sich zu lassen, um ihre ganze Energie in die Weiterentwicklung der Marke zu stecken. Ende 2012 wurde TSATSAS schließlich am Markt lanciert.

Im multikulturellen Frankfurter Stadtteil Gallus, nur zwanzig Autominuten von der Werkstatt in Offenbach entfernt, fanden die beiden Räumlichkeiten, die bis heute als Firmensitz und Showroom der Marke dienen. In dem von Tageslicht durchfluteten Atelier finden alle Geschäftsbereiche des Unternehmens Platz: Im Zentrum der Fläche wird in einem raumhohen, fünf Meter langen Wandregal die Kollektion von Taschen und Accessoires präsentiert, während an den beiden Enden des Raumes zum einen die Bereiche für Vertrieb und PR und zum anderen die Modellwerkstatt angesiedelt sind. Eingerichtet mit inspirierenden zeitgenössischen Klassikern der Designer*innen Charlotte Perriand, Achille und Pier Giacomo Castiglioni, Konstantin Grcic und Michael Anastassiades, wird das Atelier für Esther und Dimitrios zum Inbegriff der Eleganz und Klarheit ihrer eigenen Marke sowie ihrer Prinzipien einer transparenten Arbeitsweise.

Zweimal jährlich präsentiert TSATSAS seine Kollektion im Rahmen der Paris Fashion Week, jedoch ohne Zugeständnisse an saisonale Trends zu machen. Diese Geisteshaltung entspringt dem Hintergrund der beiden Designer*innen in Architektur und Industriedesign: Schließlich werden auch Möbel und Gebäude unter der Maßgabe von Langlebigkeit und Nachhaltigkeit wohlüberlegt entworfen. So braucht die Entwicklung eines guten Stuhls manchmal Jahre. Designer*innen und Architekt*innen erfüllt es mit Stolz, wenn sie Klassiker schaffen, die die Zeit überdauern und einen positiven Einfluss hinterlassen. Die Modelle der TSATSAS Kollektion entwickeln sich organisch aus den vorhandenen Entwürfen – so sind alle Produkte auf gewisse Art miteinander verbunden.

Die perfekt verarbeitete Tasche LUCID wurde zum Maßstab für Qualität, während FLUKE seit der Gründung der Marke vor zehn Jahren ein Bestseller geblieben ist. Zeit bedeutet für TSATSAS die Chance, Ideen reifen zu lassen. Und genau wie Leder altern auch ihre Entwürfe in Würde.

DIE KOOPERATIONEN

Das Vorhaben von TSATSAS, moderne, jedoch nicht modische Produkte zu kreieren, folgt der Überzeugung, eine Nische im hochpreisigen Marktsegment zu besetzen. Die scheinbar natürliche Eleganz einer TSATSAS Tasche lässt die sorgfältige, gewissenhafte Arbeit, die in ihre Fertigung gesteckt wurde, auf den ersten Blick nicht immer gleich erkennen. Manchmal muss sie den potenziellen Besitzer*innen bewusst vermittelt werden, damit sie die Raffinesse des Produkts, welches sie in den Händen halten, auch zu würdigen wissen.

Nicht alle Entwürfe sind sofort erfolgreich – manchmal dauert es längere Zeit, bis ein Design seine*n Liebhaber*in gefunden hat. „Wir haben gelernt, wie wichtig es ist, mit gleichgesinnten Kreativen zusammenzuarbeiten,

um Ideen, Know-How und die Leidenschaft für Gestaltung zu teilen. Es hat uns zu Kooperationspartner*innen geführt, die sich mit unserer Designhaltung und den Werten von TSATSAS identifizieren können und uns dabei unterstützen, unsere Geschichte zu erzählen", sagt Esther.

Den Anfang der zahlreichen Kooperationen, die TSATSAS im vergangenen Jahrzehnt mit führenden Namen aus verschiedensten kreativen Disziplinen initiiert hat, machte das Projekt für die Wallpaper* Handmade Ausstellung im Jahr 2013: Für den alljährlichen Auftritt der Designzeitschrift auf dem Mailänder Salone del Mobile hatte TSATSAS den Koffer KAGE – Japanisch für „Schatten" – entworfen. Er zeichnet sich durch die perfekte Kombination von exklusiven Materialien und praktischer Funktionalität aus. Angelehnt an die mondäne Form des Reisens im 19. Jahrhundert, als das Gepäck noch aus Ledertruhen mit kunstvollen Messingbeschlägen bestand, ist KAGE eine zeitgemäße, dem Stil und der Eleganz vergangener Tage verpflichtete Neudefinition eines kabinentauglichen Rollkoffers für modern Reisende.

KAGE bot überdies auch die Basis für die Zusammenarbeit mit dem britischen Architekten David Chipperfield und den Entwurf von SUIT-CASE. Chipperfield war 2017 auf die Arbeit von TSATSAS aufmerksam geworden, nachdem er vergeblich nach einem geeigneten Gepäckstück gesucht hatte, welches seinen eigenen Bedürfnissen entsprach. Er hielt daher nach einem Partner Ausschau, mit dem er ein solches Projekt realisieren konnte. Die enge dreijährige Zusammenarbeit entpuppte sich als ideale Kombination der jeweiligen Expertise der Parteien. 2020 folgte die Präsentation eines Koffers, der auf kunstvolle Weise Funktionalität und Luxus miteinander verbindet.

Die Designszene zeigte sich begeistert, als TSATSAS 2018 die Produktion einer Handtasche des deutschen Industriedesigners Dieter Rams realisierte. Dieser hatte die Tasche ursprünglich 1963 für seine Frau während der Recherche zu Lederetuis für Rasierapparate der Marke Braun entworfen. Allerdings blieb die Tasche damals ein Unikat. Die von den Medien als „heiliger Gral der Handtaschen" gefeierte 931 bringt Rams' Überzeugung zum Ausdruck, dass gutes Design gründlich bis ins letzte Detail durchdacht sein muss, ein Prinzip, das auch dem Arbeitsethos von TSATSAS vollkommen entspricht. Trotz der vielen Jahrzehnte, die zwischen dem Entwurf von 931 und seiner Umsetzung liegen, steht die Handtasche in vollem Einklang mit der übrigen TSATSAS Kollektion.

Während der Zusammenarbeit mit einigen der großen Namen der Designszene „haben wir großartige Erfahrungen gemacht", erzählen die beiden. Zu den Kooperationspartner*innen zählen die deutsche Schmuckdesignerin Saskia Diez, der Fotograf Gerhardt Kellermann

und die Familie des verstorbenen deutschen Architekten Ferdinand Kramer ebenso wie das dänische Textilunternehmen Kvadrat. Das elementare Ziel solcher Zusammenarbeiten, so Esther, ist immer ein Ergebnis, das für mehr steht als für die Summe seiner Einzelteile. Jede TSATSAS Tasche kann hierfür als Paradebeispiel dienen.

Zehn Jahre, nachdem sich Esther und Dimitrios vergeblich auf die Suche nach einer geeigneten Tasche für sich selbst begeben haben, erkannten sie, dass ihre Version eines Produktes von höchster Präzision unter Designkolleg*innen, aber auch bei weiten Teilen eines anspruchsvollen Publikums, großen Anklang findet. Nämlich Taschen mit einer auf das Wesentliche reduzierten Funktion, die sich durch makelloses Design und exzellente Ausführung ergibt, entstanden aus einem ambitionierten und äußerst sorgsamen Herstellungsprozess. Mögen sich die Grundlagen der Handwerkskunst auch verändern – ihr Wunsch, die ideale Balance zwischen Handwerk und Design zu erzielen, bleibt konstant.

Yoko Choy, geboren in Hongkong, China, ist Designjournalistin und Autorin. Ihre bisherigen Texte wurden in renommierten chinesischen wie internationalen Publikationen veröffentlicht. Seit 2018 ist sie China-Korrespondentin für das Wallpaper* Magazin, für das sie über mehr als ein Jahrzehnt Beiträge verfasst. Darüber hinaus arbeitet Choy, die derzeit sowohl in ihrer Heimatstadt als auch in Amsterdam lebt, als Kreativ- und Kommunikationsberaterin mit Brands wie der Art Basel, Beijing Design Week, Design Hotels und Mariotestino+ zusammen.

|

What goes into making a TSATSAS bag? Optimal materials, unquestionably, and a thorough understanding of the production process – from the design that comes from the imagination to the intricate handcrafting born of years of meticulous practice to make each stitch a mark of quality. It is the perfect combination of these, plus that certain unidentifiable flair, that provides an object of timeless value. German leather maker TSATSAS, founded by Esther and Dimitrios Tsatsas in Frankfurt in 2012, has its origins in Offenbach am Main forty years ago and has now quietly earned its name as one of the finest designers and manufacturers in Europe.

The TSATSAS story has unlikely beginnings, much further south in the Greek countryside. Dimitrios's grandparents were farmers from a small village near Filiates in the region of Epirus, and their parents were nomads living in the mountains during the summer with their herd of animals. Before Dimitrios's father, Vassilios, was born, the family started to settle down. As Vassilios grew up, he decided to leave the farm to broaden his horizons. After trying various jobs, he eventually left Greece in the 1980s, venturing out of his homeland into the center of Europe to join his brother-in-law, who was working in the leather industry in Offenbach am Main, Germany.

OFFENBACH: THE INDUSTRY AND THE WORKSHOP

Offenbach has been producing leatherware since the late eighteenth century, when it began with a few companies making wallets. As demand grew, a wider range of products was produced, and by the middle of the nineteenth century the city had become a center for leather craft and was attracting a significant number of small- and medium-sized businesses that were keen to benefit from its advantageous manufacturing and trading conditions. By the mid-nineteenth century, the city was exporting leather goods throughout Europe. Everything needed for the industry was available locally, from tanneries, leather pressing, gilding and dyeing factories to workshops producing made-to-measure brass fittings. In the twentieth century, products for renowned names in fashion like Dior, MCM and Jil Sander were produced there.

This was Vassilios's first endeavor in the leather craft, but he had at last found his calling and was determined to master the necessary skills, toiling hard during and after work hours to learn his new craft. Eventually, he stepped up to develop his own workshop. Today, only a handful of practices remain, the majority having been priced out by structural changes and competition from global supply chains. But Vassilios remained, focusing on providing quality over price. And that is how the business has endured for the past forty years.

Both Vassilios and his wife, Chrisoula, worked in the small family business. During its busy periods, it employed up to six people, and their children, Dimitrios and his little sister, Spiridoula, spent most of their after-school hours in the workshop. The work of crafts is demanding and time-consuming so the children were kept entertained with games. "My father would pick up a piece of wood, draw a butterfly on it, but instead of colored pencils he would give us leftover pieces of leather to fill the spaces. His approach to teaching us about leather was always playful," says Dimitrios.

As Vassilios had hoped, Dimitrios took a keen interest in his parents' work. In his teenage years, he was drawing and building bags, and the satisfaction of craftwork for him was that at the end of a busy day, any time spent would be visible and tangible; working with natural materials with one's own hands gave the creative process a more profound meaning.

TSATSAS: THE FOUNDERS AND THE START

Dimitrios knew that this is where his career would lie, but his father encouraged him to see more of the world before making such a commitment. He went to study industrial design at the Hochschule für Gestaltung (University of Art and Design) and then joined the creative agency Stylepark in Frankfurt am Main, serving furniture and interiors firms around Europe. There, he

learned about the dynamic between producers and designers and that the producers too played a vital role in realizing concepts and pushing for innovation. A landmark example would be Konstantin Grcic's Chair One, manufactured by the Italian brand Magis, which showed how a producer's openness could promote and celebrate creativity to attain new typologies and authentic design. He found the complexity of developing products that are truly original both intimidating and exciting. This view crystallized when he met Esther, an architect by training, at work and found she was of like mind; she would become his wife, fellow creative and business partner.

It was when the couple realized that on all their travels visiting clients none of their bags suited them exactly that they decided to go back to Dimitrios's roots. They would create their own bag in his family's workshop as they had built them – flawless. Yet it was not straightforward. The generational difference meant that the men's bags, for instance, were too obviously "heritage" – not sufficiently contemporary for their needs. To find something that was well made, in high-quality materials, modern and elegant but not overtly "fashionable" would prove a real struggle.

THE DESIGN PROCESSES

Esther's background in architecture, gained at the Fachhochschule Frankfurt (Frankfurt University of Applied Sciences), brought to the partnership a more structural approach to creating a bag. "It is about how each individual element comes together; to me a bag is not merely a fashion item but a piece of architecture in miniature," she says. So when the pair first started conceptualizing their ideas, they questioned all the details they found in most of the bags on the market. And they discovered that a lot existed as they did either because there seemed to be no other way of producing them or simply because traditional manufacturing processes always led to a certain type of aesthetic. They came to the conclusion that if you want to improve the design of a bag or propose new component parts for it, then you must look into the ways that it is produced.

As the bags were to be made in Vassilios's premises, they hoped to rely on the traditions and resources of Offenbach's leatherware industry to produce everything locally, including the metal fittings and brass chains. But they found what they considered a closed attitude to any innovation, and this became a major obstacle to their plans. Many of the workshops tended to stick to the old ways of doing things that had sufficed for decades and were reluctant to change. Change would mean investment too, not only financially but also in the time, insight and vision needed to reinvent and innovate. Dimitrios's father, too, was steeped in the city's traditions that he had upheld in his workshop for all his professional life.

However, unlike many of the other practitioners in the city, Vassilios had become enthusiastic about the idea of change when, says Dimitrios, "We persuaded him that things could be done in a different way, and that aesthetics and design were now equally as important as craftsmanship in creating a luxury bag more suited to a new generation of clients."

The process of making a bag starts with a blueprint on paper, defining the structure; then it is decided how to approach the design: Which part of the bag needs to be taken care of first? How should the handle be created? How should the bottom be sewn onto the bag? Sometimes, completely new methods have to be created for joining the parts together in the new typologies being tried out, or materials that are not traditionally used in bag making need to be studied and trialed. And in many cases, a direct adaptation cannot be made, as materials – leather in particular – react to different mediums in different ways, for example the pressed sheets of wooden cellulosic fibers that act as structural supports, and a certain type of industrial woven tape adapted to serve as a reinforcement for their bag handles. Constant examination and failures took place before the perfect solutions could be found.

It was a huge undertaking. The trio spent nearly three years just developing these new codes of craftsmanship in order to be able to design and build in an alternative way. There are few, if any, brands on the market now which are willing to go into that depth of research in terms of process and quality. "In the past decade, boutique leather brands just keep popping up, and fashion labels continue wowing the market with overwhelming details and color palettes, but if you look at the very structure and read between the lines, most bags are conceived in the same design language; the makers are not reinventing the craft or looking at innovation," says Dimitrios.

For Esther and Dimitrios, the level of sophistication in their design and innovation is possible only because they have an established workshop to act as a backbone for the production and to make the otherwise long and unaffordable research and development stages feasible. "We work very closely with the workshop, and everyone is involved in the entire production process. It's like playing ping pong – we run every design element by the workshop, to understand how and if something can be achieved and, if not, to find a new process to realize the concept," says Esther.

Much of the time, a design comes from a singular focus: a handle they are obsessed with or the structure of grain in the leather – even a closure, a fold or a detail in a seam. Each single element has its own journey to completion, and if something doesn't feel exactly right, the designers will take time to reflect on it, make changes and test again or, if necessary, move on to the next idea, until they find the necessary harmony between all the

parts in composing a design. Even then, the process remains organic and no one knows quite what the bag is going to look like at the end. It is a work created between designers and craftspeople, each step leading to the next and every decision punctiliously thought out. From this process an authentic design, nurtured with obsessive precision, is brought to life.

THE LAUNCH AND THE LANDMARK MODELS

A TSATSAS bag may look ultra-minimal, but therein lies its secret. To get it to look so sleek, it has to be produced in such a way that all the details are hidden, which paradoxically maximizes the complications of the manufacturing process. When starting to visualize a new TSATSAS bag, the biggest question is always: What do we need? The designer's approach is always about how much can be left out, or hidden, to leave only the details that will provide the bag with everything it requires, and no more. An almost imperceptible detail is the manner in which the handles are built; as they are attached to the body, which bears all the weight, bag handles are usually secured by multiple seams, but with a TSATSAS bag the designers insist on using only a single seam to achieve a clean design – and they have devised a way to do this.

The first bag, the one the couple had dreamed of own-ing for themselves, took a long time – three years, no less – before they judged it to be complete in terms of its looks and function. LUCID was revealed in 2010 as the simplest of bags: a vertical rectangular body in black calfskin leather with two handles and a zip fastening at the top, with convenient space for notebooks and documents. It was the ultimate in utilitarianism – a unisex carrier reduced to the very essentials that met the needs of a contemporary way of life. Dimitrios and Esther took it with them to their annual visit to Salone del Mobile in Milan and it proved to be a showstopper, catching the attention of architects and design connoisseurs; it was then that they fully grasped that their vision could fill a niche, and this gave them the confidence to produce the first batch, with their initial orders coming from close friends and family.

Encouraged by the positive feedback, they continued moving towards developing their launch collection. Money was tight at that time so prototypes had to be made prudently, and at first they used materials from test models of LUCID to build the next designs. The leather of one deconstructed bag, which had been left with one handle dangling from the studio wall for months, had started forming into a sculpted drape – and this was how the second design, the aptly named FLUKE, was conceived.

Their vision became clearer by the time the third and the fourth models came along. "The first two designs are at the ends of the spectrum of being utilitarian and iconic; NICHE, an over-the-shoulder work bag, is user experience-oriented, while the drawstring backpack XELA manifests the idea of transforming a super-normal, everyday item into an exquisite featuring exclusive material and artistry," says Esther. The pair felt that they finally had the pillars they needed to support a brand – four typologies and attributes which came together fittingly and pointed in the right direction, while the distinctiveness of each created the dimensions needed for an expandable collection devoted to innovation and craftsmanship.

Until this point, TSATSAS had been a project, albeit a huge one, that they had worked on alongside their day jobs. Now, they made the necessary but courageous decision to leave their stable lives and devote all their energy to developing the business, and the brand TSATSAS was officially launched at the end of 2012.

The two found a space in the multicultural neighborhood of Gallus in Frankfurt, a twenty-minute drive from their Offenbach workshop, as the brand's headquarters and permanent showcase. The daylight-filled atelier integrates all parts of the business: in the center of the room, a five meter wide floor-to-ceiling wall shelf exhibits the collection of bags and accessories; at one end is the sales office, at the other is the model workshop, where prototypes are developed. Furnished with contemporary classics by designers Charlotte Perriand, Achille and Pier Giacomo Castiglioni, Konstantin Grcic and Michael Anastassiades, who have been inspirations to the duo, the space is the embodiment of the brand's elegance and serenity and their principles of a transparent practice.

Twice a year, the brand presents its collection at Paris Fashion Week, but it makes no pretense of bowing to seasonal trends. It is a mentality drawn from the founders' industrial design and architecture training – furniture and buildings are built mindfully to achieve longevity and sustainability; a good chair, for example, can take years to develop. Designers and architects take pride in bringing about classics, something that will stand the test of time and leave a positive mark on the world. The collection is curated to lead from one creation to the next; everything is in some way connected. The meticulously crafted LUCID became a benchmark of quality, and FLUKE has remained a bestseller since the brand was launched ten years ago. To TSATSAS, time means maturation, and, like leather, the designs age gracefully.

THE COLLABORATIONS

TSATSAS's proposition to "create modern yet not modish objects" is a conscious effort to tap into a niche segment of the upscale market. The seemingly natural elegance of a TSATSAS bag often masks the painstaking labor that has gone into its production, and sometimes this needs

to be explained to potential owners in order for them to appreciate the full ingenuity that goes into the item they are holding in front of them. And not all the bags are an instant hit. Sometimes it takes several seasons for the designs to find their devotees. "We figured out that it is essential to work with like-minded creatives in order to share one another's ideas, expertise and passion for greater impacts. For us, this led us to collaborators and ambassadors who understand our designs and are in line with the values of TSATSAS and support us in telling our story," says Esther.

The many artistic collaborations TSATSAS has had in the past decade with leading names across different creative fields began with the Wallpaper* Handmade exhibition in 2013. For the design magazine's annual presentation at the Salone del Mobile, TSATSAS designed the KAGE (Japanese for "shadow") suitcase, an immaculate combination of luxury materials and practicality. As with the fashionable travel of the late nineteenth century, when luggage meant leather chests adorned with intricate brass fittings, KAGE brings the style and refinement of the past up to date in the form of a trolley cabin bag for the contemporary intrepid traveler.

KAGE was also a solid foundation for the creation of SUIT-CASE in concert with British architect David Chipperfield, who became aware of TSATSAS's work in 2017. He, too, had been looking for a bag that would suit his own exacting requirements and was seeking a creative partner with whom to develop it. The joint creation, three years in the making, was the ideal combination of each party's expertise, resulting in 2020 in what succeeds, artfully, in being a suitcase that is both functional and indulgent.

In 2018, TSATSAS delighted the design scene by realizing the production of a bag that German industrial designer Dieter Rams created for his wife in 1963 while researching leather shaving case designs for Braun but which remained a one-off. Labeled by the media as the "grail of handbags", the 931 bag evokes Rams's assertion that "Good design is thorough down to the last detail", a principle followed throughout TSATSAS's work, too. The bag is in complete harmony with TSATSAS's collection, despite the decades of history between its design and execution.

"These were some quite sublime experiences," say the couple as they recall working with some of the best names in the industry, among them German jewelry designer Saskia Diez, photographer Gerhardt Kellermann, the family of the late German architect Ferdinand Kramer and Danish textile company Kvadrat, adding that the elementary goal of collaboration is that the result goes way beyond the sum of its parts. Every TSATSAS bag is a textbook case of that.

Ten years after Esther and Dimitrios ventured on a quest to find the ideal travel bag for themselves that was nowhere to be found in the industry, they have discovered that their version of the object of precision – pared-down function achieved through immaculate design coupled with exquisite execution obtained through ambitious, diligent processes – has found resonance among both fellow designers and large swathes of the discerning public. Codes of craftsmanship may change, but their goal to produce the definitive balance between craftsmanship and design remains constant.

Born in Hong Kong, China, Yoko Choy is a design journalist and author. Her work to date has been published in prestigious Chinese and international publications; in 2018, she became the China editor at Wallpaper* magazine, to which she has been contributing for more than a decade. Currently based in both her native city and Amsterdam, Choy is also a creative and communications consultant and has worked with brands such as Art Basel, Beijing Design Week, Design Hotels, and Mariotestino+.

931

DIETER RAMS ÜBER SEINEN ERSTEN UND
LETZTEN HANDTASCHENENTWURF

.

931

DIETER RAMS ON HIS FIRST AND
LAST DESIGN OF A HANDBAG

Die Handtasche 931 entstand als eine Art „Gelegenheits-Arbeit". Ich war mit einigen Offenbacher Lederwarenunternehmen wegen der Fertigung von Etuis für Geräte der Firma Braun, besonders für die hochwertigen Rasierapparate, in Kontakt. Offenbach am Main stellte in den 1960er Jahren in Deutschland die Stadt mit den wichtigsten lederverarbeitenden Unternehmen dar. Denken Sie an Goldpfeil und andere große Namen. Die Verarbeitungsqualität war in Offenbach auf einem sehr hohen Niveau. Daher kam ich auf die Idee, für meine Frau eine praktische und schöne Handtasche zu entwerfen und diese dort fertigen zu lassen. Der Entwurf war eine sehr persönliche Angelegenheit und nicht für die Öffentlichkeit gedacht – es war sozusagen ein privates „Love Design". 931 war mein erster und mein letzter Handtaschenentwurf. Ich wollte mich durchaus nicht als Modedesigner etablieren.

Entworfen habe ich diese Tasche genauso, wie ich alle anderen Dinge entworfen habe, also vor allem orthogonal. Aber vielleicht etwas emotionaler, etwas persönlicher. Die Gestaltung einer Handtasche ist dabei sicher etwas anderes als der Entwurf für eine Braun Stereoanlage. Aber ich habe die gleichen Prinzipien angewandt. Sie sollte funktionsorientiert, visuell langlebig und sehr ästhetisch sein. Weniger, aber besser. Vor allem die handwerkliche Präzision bei der Taschenherstellung hat mich interessiert. Gutes Handwerk habe ich immer sehr geschätzt.

Die Idee, die Tasche fast 60 Jahre später von TSATSAS herstellen zu lassen, stammt nicht von mir, sondern geht auf unsere gemeinsame Freundin Britte Siepenkothen zurück, die uns auch miteinander bekannt machte und die Kooperation auf den Weg brachte.

Das Ehepaar Tsatsas legt, ebenso wie ich, viel Wert auf gutes und langlebiges Design. Deshalb habe ich einer Re-Edition des an sich sehr privaten Entwurfs zugestimmt. Ich möchte diesen auch meiner Frau Ingeborg widmen, die mich schon so lange begleitet. Die Veröffentlichung der Tasche 931 ist vor allem eine Hommage und Liebeserklärung an sie.

Die Tasche wird heute original nach meinem damaligen Entwurf von 1963 von TSATSAS gefertigt. Sie wurde allerdings um einen Schulterriemen, den es ursprünglich nicht gab, auf Anregung von Britte Siepenkothen ergänzt. Das ist funktionaler.

Ich habe mich schon lange aus dem aktiven Designgeschehen zurückgezogen, denn ich denke, ich habe genug gestaltet. Aber ich engagiere mich nach wie vor bei Vitsœ, dem Hersteller meiner Systemmöbel, und bei der von mir und meiner Frau ins Leben gerufenen Stiftung für ein gutes Design.

|

The 931 handbag developed as a kind of "project on the side." I was in contact with a few Offenbach-based leather goods companies for the production of cases for devices made by Braun, in particular the high-quality razors. Back then in the 1960s, Offenbach am Main was the city with the most-important leatherworking companies in Germany – Goldpfeil, for example, being one of them. The quality of the leatherworking in Offenbach was very high, which is why I came up with the idea of designing a practical yet beautiful handbag for my wife and having it made. The design was a very personal matter and wasn't produced with the public in mind – it was, you might say, a private labor of love. The 931 was my first and last handbag design. I had no intention of establishing myself as a fashion designer.

I designed this bag in the same way I designed everything else, so largely based on right angles, but perhaps a little more emotionally, more personally. Designing

a handbag is undoubtedly different to designing a Braun stereo system, but I applied the same principles. It had to be functional, visually durable, and very aesthetic. Less, but better. The precise craftsmanship in the handbag production was what interested me most of all. I've always valued good craftsmanship very highly.

The idea of having TSATSAS make the bag almost sixty years later did not come from me but goes back to our mutual friend Britte Siepenkothen, who introduced us to one another and thus got the collaboration underway.

As a couple, the Tsatsas, like me, place great emphasis on good, long-lasting design. That's why I agreed to a reedition of this very personal concept. I also aim to dedicate it to my wife, Ingeborg, who has been with me for so long. The release of the 931 bag is first and foremost a tribute to and declaration of love for her.

The bag is now being produced by TSATSAS according to my original design from 1963, although it has at the instigation of Britte Siepenkothen been supplemented with a shoulder strap, which wasn't originally included. That makes it more functional.

It's been a long time since I was actively involved in the design process, because I think I have designed enough, but I continue to be involved with Vitsœ, the manufacturer of my system furniture, and with the foundation my wife and I set up for good design.

aufnahme ◀◀

links pegel rechts micro chro

SUIT-CASE

DAVID CHIPPERFIELD ÜBER SEINE
ZUSAMMENARBEIT MIT TSATSAS

SUIT-CASE

DAVID CHIPPERFIELD ON HIS
COLLABORATION WITH TSATSAS

Zum ersten Mal hörten wir von TSATSAS vor ein paar Jahren. Von unserem Besuch bei Esther und Dimitrios in ihrem Frankfurter Atelier sind uns vor allem der Enthusiasmus und die Hingabe dieses kleinen Unternehmens in Erinnerung geblieben. Sie nehmen das, was sie tun, sehr ernst, legen größten Wert auf Qualität und sind eng in alle Aspekte der Produktion eingebunden. Es war klar, dass ein gemeinsames Projekt eine sehr spannende Erfahrung sein würde.

Unsere Motivation, Dinge wie einen Koffer zu entwerfen, hat ihren Ursprung in denselben Grundsätzen, die uns bei allen Projekten wichtig sind. Die Idee dieses Koffers ist für mich eine ganz persönliche, da ich den größten Teil meines Lebens auf Reisen verbracht habe und fast jeden Tag auf einen Koffer angewiesen war. Anstatt mich zu beklagen, dass jede Tasche, die ich kaufe, nicht adäquat funktioniert, bot sich mir nun die Gelegenheit, einen Koffer zu gestalten, der auf meinen Lebensstil zugeschnitten ist. Der Ausgangspunkt für dieses Projekt war also ein sehr individueller, wir haben ein maßgeschneidertes Briefing erstellt und TSATSAS war sehr daran interessiert, diese Aufgabe zu übernehmen und zu sehen, wohin sie führen würde.

Ich begann mit der Überlegung, was ich gewöhnlich für eine zwei- oder dreitägige Reise benötige: Es sollten sowohl meine Kleidung als auch Arbeitspapiere und -geräte, die ich unterwegs brauche, darin Platz finden. Zudem sollte der Koffer bequem in das Handgepäckfach eines Flugzeugs oder Zugs passen. Wir haben den Koffer SUIT-CASE genannt, weil der Anzug auf Reisen so etwas wie meine Standarduniform ist.

TSATSAS beherrscht den Umgang mit Leder perfekt und bringt die besten Eigenschaften des Materials zur Geltung. Es gab zwei grundlegende Aspekte, die uns bei der Entwicklung von SUIT-CASE beschäftigten. Zum Ersten ging es um die gefühlte Wahrnehmung von Luxus, daher haben wir im Inneren des Koffers Segeltuch eingesetzt, um dem edlen, eleganten Leder eine zweckmäßige Materialität entgegenzusetzen. Der zweite, noch wichtigere Aspekt war das Gewicht. Ich mag es, einen Koffer zu tragen, anstatt ihn auf Rollen hinter mir herzuziehen. Dies war eine ziemliche Herausforderung, aber TSATSAS zeigte im Entwurfsprozess sehr gute neue Möglichkeiten für die Gewichtsminimierung des Koffers auf. Das Ergebnis ist, wie ich finde, ein nützliches Produkt, dessen Luxus sich in der Qualität der Nutzung, aber auch durch die sachkundige Verwendung der Materialien zeigt.

Design war ursprünglich etwas, das sich unseren Alltagsobjekten widmete – dem Taschenrechner, der Schreibmaschine, dem Koffer, der Brille, der Pfeife, dem Teller oder der Tasse. Heutzutage scheint es in einer Spirale von Kommerzialisierung, Exklusivität und Trends gefangen zu sein. SUIT-CASE zu entwerfen war daher vielleicht auch dem Gedanken geschuldet, sich auf das klassische Produkt zurückzubesinnen – einer Hülle für einen Anzug – und zu versuchen, zu einer reduzierten, eher kindlichen Idee des Erscheinungsbildes eines Koffers zurückzukehren.

Diesem Anspruch an Schlichtheit und optimaler Funktionalität gerecht zu werden, war viel schwieriger als wir alle erwartet hatten, aber es hat großen Spaß gemacht und war ein lohnendes Projekt. Das Ergebnis ist ein Beweis für die absolute Hingabe, mit der TSATSAS seine Produkte entwickelt und herstellt, sowie für die wunderbare Zusammenarbeit, die wir sehr genossen haben.

|

We first heard about TSATSAS a few years ago. I remember that when we paid a visit to Esther and Dimitrios in their studio in Frankfurt/Main we were charmed by the enthusiasm and commitment of this small company. They are very serious

about what they do, deeply concerned with quality, and closely involved in all aspects of production. It was clear that a joint project together would be a very exciting experience.

For us, the motivation behind designing things like a suitcase comes from their resonance with our own concerns as an office. The idea of this bag is particularly personal to me because I have spent most of my life travelling and it is something I rely on nearly every day. Instead of endlessly complaining that every bag I buy does not work adequately, I was presented with an opportunity to design a bag that is tailored to my lifestyle. We therefore approached this project from a very personal point of view, we invented a bespoke brief and TSATSAS was very interested in humouring this exercise to see where it led.

So, the brief for myself was to respond to the things that I normally need: to have something that holds what I need for a two- or three-day trip; that fits easily into the overhead compartment of a plane or train; and that fits both the clothes, papers and devices I need to have with me. We called it the SUIT-CASE, because the suit is sort of my standard uniform when I travel.

TSATSAS clearly knows how to work with leather and bring out its very best qualities. There were mainly two things that we were concerned about in the production of the SUIT-CASE. One was the perceived notion of luxury, so we used a canvas inside to give it a more utilitarian texture alongside the refined and elegant leather. The second (and more critical) issue was the weight. I like the idea of carrying a suitcase as opposed to wheeling something around. This was quite a challenge but TSATSAS was very good at presenting new ways to reduce the weight of the bag throughout the design development. I think the outcome is a useful product, the luxury of which is defined by both in the quality of the experience using it and the expert use of materials for its purpose.

Design used to be more about objects that we all used, it used to be about the calculator, the typewriter, the suitcase, the glasses, the pipe, the plate, the cup. Nowadays I feel it has become immersed in a spiral of commercialism, exclusivity and novelties. I suppose designing SUIT-CASE was rooted in an idea of just going back to the classic object – a case for holding a suit – and trying to condense back into the purer, more childish idea about what a suitcase should look and feel like.

In the end achieving this simplicity and optimum functionality was harder work than all of us expected, but it was still a fun and rewarding project. The outcome is a testament to the absolute dedication with which TSATSAS develops and crafts its products, and the wonderful collaboration we enjoyed.

„UNSER ENTWURFSPROZESS IST EIN
STÄNDIGES DECODIEREN UND RECODIEREN."

EIN GESPRÄCH ZWISCHEN ESTHER TSATSAS,
DIMITRIOS TSATSAS UND MARKUS FRENZL

"OUR DESIGN PROCESS IS ONE OF
CONSTANT DECODING AND RECODING."

A CONVERSATION BETWEEN ESTHER TSATSAS,
DIMITRIOS TSATSAS AND MARKUS FRENZL

MARKUS FRENZL Was passiert mit einem kleinen Frankfurter Taschen-Label, wenn plötzlich die New York Times darüber berichtet?

ESTHER TSATSAS Es klingelt ununterbrochen das Telefon. Dann treffen minütlich E-Mails mit Bestellungen aus New York ein. Das Team freut sich fünf Minuten – und dann bricht die Panik aus. Unser erster Anruf ging nach Offenbach in unsere Lederwerkstatt: Wie viel Leder haben wir da? Müssen wir nachordern? Ihr müsst jetzt ganz viel produzieren!

MF Hat der Artikel von 2018 über Eure Zusammenarbeit mit Dieter Rams den Bekanntheitsgrad von TSATSAS international erhöht? Und verändert, wo Euer stärkster Markt ist?

ET In den USA sind wir dadurch erst richtig bekannt geworden, obwohl wir dort bis heute nie auf einer Messe waren und keinen Showroom haben. Das ist außereuropäisch seitdem der stärkste Markt für uns.

DIMITRIOS TSATSAS In Europa sind unsere stärksten Märkte momentan Deutschland, Schweiz, Italien und Benelux. Vorher hatten wir bereits Erfolge in Japan und Großbritannien.

MF Haben diese Wellen mit unterschiedlichem kulturellem Verständnis für Eure Produkte zu tun? Oder musste jeder Markt Euch als unabhängiges Label erst „entdecken"?

DT In den USA war es der Überraschungsfaktor, dass Dieter Rams überhaupt eine Handtasche entworfen hat. Vorher hatten wir dort einen gewissen Bekanntheitsgrad, da Hillary Clinton eine unserer Taschen trägt.

ET Es hat auch in Deutschland viel für uns bewirkt, dass Designer*innen und Architekt*innen wie Dieter Rams oder David Chipperfield mit uns arbeiten. Das ist wie ein Prüfsiegel für eine junge Marke. Der deutsche Markt ist kein mutiger Markt. In Italien findet der Handel unsere Produkte schön und bestellt sie einfach. In Deutschland wird man als deutsches Label erst wahrgenommen, wenn man im Ausland erfolgreich ist.

MF Seid Ihr ein mutiges Label?

ET Ich denke schon. Wenn man sich die Produkttypologie der Handtasche anschaut, haben wir vieles verworfen und anders gemacht.

DT Als wir 2012 TSATSAS gegründet haben, gab es kaum eine Taschen-Marke, die so innovativ und modern gedacht hat. Wir wollten zeitlose Produkte auf den Markt bringen, keine althergebrachten Klassiker. Das betrifft auch die Fertigung: Wir produzieren zwar noch immer komplett handwerklich, haben dafür aber bis ins letzte kleine Detail unseren eigenen Weg entwickelt.

ET Normalerweise gehen Designer*innen mit ihrem Entwurf für eine Handtasche zu Täschner*innen oder einem Hersteller, der einem sagt: „Es gibt die ‚deutsche Falte' und diesen und jenen Schnitt – so macht man das!" Wir haben stattdessen direkt aus dem Produkt heraus gedacht. Und sind mit gestalterischem, nicht mit handwerklichem Blick an den Entwurf herangegangen. Weil Dimis Vater Täschner ist, konnten wir von Anfang an auf seine Werkstatt und sein Know-how zugreifen, uns eng mit dem Handwerk verzahnen und es anders denken. Wir stecken viel Zeit und Aufwand in Entwurf und Entwicklung, was für viele Modehäuser zu aufwendig und kompliziert ist. Das war und ist unsere Stärke und unser Alleinstellungsmerkmal.

MF Worin seht Ihr die Unterschiede in der Herangehensweise an den Entwurf zwischen Gestalter*innen und Täschner*innen?

ET Bei unseren Entwürfen sind es oft kleine Nuancen, die viel bewirken. Ich habe Architektur, Dimi hat Industriedesign studiert. Wir haben immer versucht, die Taschen konstruktiv zu sehen – genauso wie Industriedesigner*innen eine Kaffeemaschine konstruieren. Wir haben Taschen analysiert: ein Boden, ein Griff, zwei Keile an der Seite – wie kann man sie anders miteinander verbinden? Von den Täschner*innen kam erstmal die Reaktion: „Das kann man so nicht machen, das funktioniert nicht!" Sie haben dann Prozesse, die wir verändert hatten, adaptiert, und heute hören wir: „Ich habe noch nie gesehen, dass eine Tasche so konstruiert ist, aber es funktioniert."

DT Anfangs prallten zwei Kulturen aufeinander: Mein Vater verstand zuerst nicht, warum er etwas anders zusammennähen sollte: Warum eine Naht weniger? Wen stört die Extranaht? Nachdem er sich auf unsere Vorgehensweise eingelassen hatte, war er aber bald überzeugt. Seitdem setzt er unsere Ideen mit Begeisterung und Herzblut in der Fertigung um. Unsere Herangehensweise gibt uns die Freiheit, außerhalb von Rastern zu denken. Wenn man sich den Handtaschenmarkt anschaut und alle Applikationen, Farben, Logos und Beschläge abzieht, bleiben vielleicht fünf Schnitte übrig, egal, ob eine Tasche 50 oder 2000 Euro kostet. Wir fanden es interessant, an diesen Prinzipien zu rütteln, unterschiedliche Methoden und Elemente bei der Taschenfertigung zusammenzuwerfen. Dann entstehen neue Ansätze, die es zu gestalten gilt. Und Chancen, aus Standardtypologien auszubrechen.

MF In der Reduktion und im Austarieren zwischen Handwerk und Industrie finden sich Bezüge zur Moderne in Architektur und Design, etwa zum Bauhaus mit seinem anfänglichen Ansatz, wieder zum Handwerk zurückzukehren, das sich dann aber immer stärker der Industrie zugewandt hat. Spezifisch an Eurer Herangehensweise ist also, dass TSATSAS das Produkt Tasche mit den

Prinzipien der Moderne und der Haltung des Industriedesigns in die Gegenwart bringt und auf handwerklich gefertigte Produkte überträgt.

DT Ja. Wir beginnen oft mit der Frage, welche besonderen Eigenschaften des Leders wir mit einem Entwurf vermitteln wollen: Liegt der Fokus auf der Lederstruktur, der Haptik oder dem Faltenwurf? Da geht es noch gar nicht um die Form. Wir arbeiten in der Werkstatt oft mit kleinen Dummys, raffen ein Leder, schauen wie es fällt, werfen ein Gewicht hinein und prüfen, wie es sich verzieht. Um dieses Stück Leder, das eine Reaktion auslöst, stricken wir dann eine Form. Manchmal ist auch ein handwerkliches Detail, das wir mit meinem Vater besprechen, der Ausgangspunkt: Können zwei Teile zu einem verschmelzen? Wo setzt man einen Griff an? Dann passieren interessante Dinge.

MF Am Anfang steht gar keine bestimmte Funktion oder Nutzung – also nicht das Prinzip „Form follows function"?

DT Tatsächlich passiert es nicht oft, dass wir über eine bestimmte Nutzung an den Entwurf herangehen. Es kann eine Person sein, die uns inspiriert, ein spannendes gestalterisches Detail oder der Umgang mit dem Material.

ET An der Tasche SACAR haben wir beispielsweise über sieben Jahre gearbeitet. Sie ist nur über das Detail der Raffung entstanden. Daraus hat sich allmählich die Form ergeben, dann kamen wir mit dem Griff nicht weiter, ließen sie liegen und haben immer wieder neu angesetzt. Als wir den Entwurf nach fünf Jahren wieder rausholten, ergab sich durch die Zusammenarbeit mit einem italienischen Beschlägeproduzenten eine neue Lösung für den Griff. Wir versuchen, nichts zu erzwingen. Wir drehen immer mal wieder Schleifen, nehmen frühere Entwürfe aus unserem Archiv und schauen, ob etwas dabei ist, das wir noch einmal angehen möchten. Oft ist es nur ein kleines Schnippelchen, das zu etwas ganz Neuem führt.

MF Eure Kooperationen mit Gestaltungsgrößen orientieren sich im Gegensatz dazu an konkreten Anforderungen oder sind sehr individuell: Dieter Rams entwarf die Tasche für seine Frau; der Entwurf war also bereits vorhanden. Mit David Chipperfield habt Ihr einen Koffer speziell nach seinen Bedürfnissen entwickelt.

DT Davids Koffer war ein sehr persönliches Projekt zum Thema Reisen. Er war unzufrieden mit seinem Reisegepäck und kam mit einem recht konkreten Briefing zu uns: Er wollte einen praktischen Koffer im Handgepäck-Format für eine zwei- oder dreitägige Reise mit Platz für einen Anzug. Wir hatten einen Trolley für die Ausstellung Wallpaper* Handmade entworfen, in den wir ein separates Fach für Laptop und Unterlagen integriert hatten, das von außen zugänglich war. Diese Idee

haben wir wieder aufgegriffen. Es war immer klar, dass es ein nüchternes, fast ungestaltetes Objekt werden müsste, wie die Kinderzeichnung eines Koffers. Als die Parameter feststanden, reiste David mit dem ersten Prototyp. Er ist der Meinung, dass man sein Gepäck trägt und nicht rollt, daher ging es bald um praktische Aspekte, wie das Gewicht, die es zu optimieren galt.

MF Waren die Kooperationen mit Designgrößen schon zum Start von TSATSAS geplant?

ET Wir haben uns über unsere Jobs in einer Designagentur kennen gelernt. Dort haben wir für Projekte Designer*-innen mit Hersteller*innen zusammengebracht und die Qualität guter Kooperationen schätzen gelernt. Mittlerweile sind Kooperationen ja inflationär geworden und oftmals werden dabei leider nur Logos getauscht. Als wir mit unserem Label starteten, hatten wir noch keine konkreten Namen im Kopf, aber wir haben schon immer überlegt, wen man hinzuziehen könnte.

MF Gab es damals bereits unabhängige, designorientierte Taschen-Brands?

ET Es gibt bis heute wenige reine Taschen-Brands. Als Dimi damals eine Tasche für sich selbst gesucht hat, fehlten am Markt Produkte in hoher Material- und Verarbeitungsqualität in Verbindung mit einer zeitgenössischen gestalterischen Haltung. Da sind wir nicht fündig geworden und das war auch der Ausgangspunkt für unsere erste eigene Tasche.

DT Bei hochwertigen Herrenprodukten gab es diesen Heritage-Touch, der uns mit seinen Kernlederapplikationen und seiner rustikalen Ästhetik zu rückwärtsgewandt war. Modernere Taschen waren qualitativ aber oft nicht gut gefertigt. Deshalb wollten wir es selbst probieren. Zunächst ging es nicht um eine eigene Marke, sondern nur um eine einzelne Tasche. Der Prozess unserer ersten Tasche LUCID zog sich über fast drei Jahre. Bei dem Entwurf haben wir immer mehr Elemente wie Nähte und Beschläge weggelassen, aber dabei gemerkt, dass wir dafür eine neue handwerkliche Lösung brauchen. Als die erste LUCID fertig war, bin ich auf Reisen ständig darauf angesprochen worden. Eigentlich bestand sie nur aus einem Rechteck mit einem kurzen Griff, aber trotzdem hat der Entwurf viele getriggert. Wir fingen dann an, diese Herangehensweisen auch auf andere Taschenentwürfe zu übertragen.

MF Wie waren die ersten Schritte, um TSATSAS bekannt zu machen? Waren die klassischen Lederwaren-Messen für Euch nicht der richtige Weg?

DT Nein. Auf Messen hätten wir nicht kontrollieren können, wohin unsere Produkte wandern. Grundgedanke war es, selbst entscheiden zu können, in welchem Kontext wir unsere Produkte sehen. Wir wollten, dass die

ersten zehn Stores, in denen unsere Taschen angeboten werden, hundertprozentig zu uns und unserer Marke passen.

ET Wir haben früh mit intensiver Pressearbeit angefangen. Wir waren immer der Meinung, dass der Start von TSATSAS perfekt sein muss. Als wir unsere festen Jobs gekündigt haben, waren Webseite, Briefpapier und Dustbags bereits fertig. Wir haben aufwendige Shootings gemacht und schnell gute Presse bekommen. Darüber kamen Anfragen von Stores, ohne dass wir proaktiv auf sie zugegangen sind.

MF Ihr habt bewusst auf Concept Stores mit einer designorientierten Kundschaft gesetzt.

DT Ja, weil dort in der Regel die Menschen sind, die sich mit unseren Produkten identifizieren können, und die ihren Fokus nicht auf jeden neuen, schnelllebigen Trend legen.

ET Wir haben sehr designorientierte und treue Kund*innen, die immer wieder bei uns kaufen. Sie suchen keine schnell wechselnden Fashion-Produkte, sondern schätzen Handwerk, Qualität, unsere Werte und Formensprache. Bei TSATSAS ist nichts Bling-Bling und springt einen visuell an. Als Kund*in verzichte ich also bewusst darauf, dass jede*r aus zwanzig Metern Entfernung meine teure Tasche erkennt, sondern bevorzuge Understatement.

MF Versteht Ihr Euch überhaupt als Modelabel?

ET Schwierige Frage. Wir sind Teil des Modebusiness, das müssen wir sein. Wir gehen nach Paris auf die Fashion Week, dort haben wir einen Showroom und verkaufen an unsere Händler …

DT … und wir mögen Mode ja auch. Das ist eine Hassliebe. Das kreative Potenzial der Mode ist sehr reizvoll. Das System, das mittlerweile dahintersteckt, das Schnelllebige, Konsumorientierte, ist aber hochproblematisch. Die großen Stores, mit denen wir arbeiten, erwarten, dass man vier bis sechs Kollektionen im Jahr liefert – zum Glück haben viele mittlerweile verstanden, dass wir so nicht agieren. Wir wären eine komplett andere Marke, wenn wir alle paar Wochen etwas Neues anbieten müssten.

MF Wie arbeitet Ihr mit den Concept-Stores zusammen? Macht Ihr spezielle Events, um Eure Themen zu vermitteln?

ET Wir haben viele kleinere Stores in Städten wie Zürich oder Leipzig, mit denen wir seit langem zusammenarbeiten und auch Events machen. Die Inhaber*innen kennen ihre Kundschaft sehr genau und kaufen zum Teil speziell für sie ein. Das finden wir unheimlich toll. Sie stecken viel Arbeit in ihre Kundenbindung, erzählen unsere Geschichte und laden uns zu sich ein. Über die Jahre hinweg sind oft Freundschaften entstanden.

DT Bei Events vor Ort wollen wir Fakten vermitteln zu Handwerk, Leder, Verarbeitung, und zur Fertigung in Deutschland in unserer familieneigenen Produktion …

ET … und wir wollen kommunizieren, dass wir genau darauf schauen, woher unser Leder oder unsere Reißverschlüsse kommen. Die Langlebigkeit unserer Produkte entsteht ja ebenso durch die Wahl der einzelnen Bestandteile wie durch das Design. Wir wollen Taschen gestalten und entwickeln, die man zehn Jahre und länger tragen kann.

MF Wie verändert der Anspruch an Nachhaltigkeit Eure Arbeit? Geht Euer ethischer Anspruch so weit, dass Ihr Euch die Arbeitsbedingungen in den Gerbereien anschaut?

ET Wir hatten diesen Anspruch von Anfang an. Bei einigen Gerbereien waren wir vor Ort, mit anderen sind wir in sehr engem Kontakt. Unser Rindleder kommt von Gerbereien aus Deutschland und Schweden, die den höchstmöglichen Standards in der Lederverarbeitung entsprechen. Das für uns qualitativ hochwertigste Lammnappa kommt aus Indien. Das hängt auch damit zusammen, dass dort der Konsum an Lammfleisch höher ist als in anderen Ländern – die von uns verwendeten Leder sind ja immer Abfallprodukte der Fleischindustrie. Wir haben dort eine Gerberei gefunden, von der wir all unsere Lammnappa-Häute beziehen. Sie wurde von der LWG Leather Working Group mit dem Gold-Standard, der weltweit führenden Umweltzertifizierung für die Lederindustrie, ausgezeichnet. Um die Gold-Zertifizierung zu erreichen, werden alle Bestandteile des Gerbprozesses einbezogen. Außerdem bietet die Gerberei spezielle Förderprojekte für Frauen und einen eigenen Betriebskindergarten. Wir wollten einem solchen Projekt bewusst eine Chance geben.

MF Wie geht Ihr mit dem Thema „veganes Leder" um?

DT Schon vom Begriff her kann Leder nicht vegan sein. In 90% der Fälle ist „veganes Leder" bloß Kunststoff. Wenn man Leder durch Lederalternativen ersetzt, hat man ökologisch meist nichts gewonnen. Wenn nach zwei, drei Jahren die Weichmacher aus dem Material verschwinden, fängt es an zu bröseln. Nachhaltig ist das nicht.

ET Wir schauen uns neue Lederersatz-Produkte natürlich an. Es gibt aber im Moment keine wirkliche Alternative zu Leder hinsichtlich Langlebigkeit und Nachhaltigkeit. Wir halten es für kritisch, natürliche Materialien wie Leder, die als Beiprodukte entstehen, zu vernichten und stattdessen mit hohem Aufwand ein Ersatzmaterial herzustellen, das nicht an die Haltbarkeit und Qualität von Leder heranreicht. Man muss aufpassen, dass man ein Material nicht aus falschen Gründen verteufelt.

MF Wir brauchen große Transformationen, wollen aber auch Traditionen bewahren. Manchmal steht das im

Widerspruch zueinander. Die jahrtausendealte Tradition des Lederhandwerks sollten wir ja nicht untergehen lassen. Das ist eine Frage der Kultur.

ET Die Menschen erschaffen seit Jahrtausenden etwas aus der Haut des Tiers, das sie selbst gegessen haben. Leder ist das älteste Recyclingprodukt der Welt. Aber das entbindet uns Menschen natürlich nicht von der Verantwortung, auf artgerechte Tierhaltung und moderaten Fleischkonsum zu achten.

MF Ihr habt einmal gesagt, bei Euch seien Inhalt und Kontext wichtiger als Traditionen und Dogmen.

DT Inhalte spielen für uns bei der Gestaltung eine zentrale Rolle. Sie sind in unserer eigenen Matrix verortet, die sich aus Einflüssen von Mode, Kunst, Design, Architektur und Musik zusammensetzt. Im Arbeitsprozess und in Gesprächen zwischen Esther und mir bilden sich Konvergenzen bestimmter Inhalte, die zum Ausgangspunkt eines Entwurfs werden und ihn symbolisch aufladen. Dieser inhaltliche Kontext, in dem ein Produkt entsteht, ist für uns relevanter als alle Dogmen. Wir wollen handwerkliche, wirtschaftliche oder gesellschaftliche Regeln über Bord werfen, um den Entwurf in seinem Wesen zu stärken und versuchen dadurch, innerhalb unserer Interessensmatrix so frei zu sein, dass die ganze Marke in der Lage ist, sich organisch anzupassen. Es gibt für die Marke keine festgefahrene Identität.

32

MF Euer Corporate Design ist aber sehr konsequent durchgestaltet, vom Logo im Inneren, über die Durchnummerierung der Taschen, bis zum Packaging. Innerhalb dieser Hülle verändern sich Eure Produkte und sind im wörtlichen Sinne flexibel. Wie würdet Ihr die Matrix beschreiben, von der Ihr gesprochen habt?

DT Ganz heruntergebrochen geht es um eine Kultur, eine Haltung. Das sind Künstler*innen wie Cy Twombly und Jannis Kounellis, die wir sehr schätzen, die Musik von Joy Division, die wir hören oder Produkte von Achille Castiglioni und Konstantin Grcic, mit denen wir uns umgeben. Es entstehen Schnittstellen zu gleichgesinnten Personen. Diese ganze Aufladung bildet den Kosmos, in dem wir uns bewegen.

MF Ich sehe Euch trotzdem nicht als klassische Autorendesigner*innen, die immer in ihrem typischen Stil, aus ihrer persönlichen Lebenswelt heraus entwerfen. Ihr analysiert eher, was kulturell und gesellschaftlich passiert.

DT Wir entwerfen aus unserer persönlichen Lebenswelt heraus Produkte, die wir auch selbst tragen würden – und die sind immer beeinflusst durch kulturelle Codes. Unser Entwurfsprozess ist ein ständiges Decodieren und Recodieren. Wir analysieren Themen bis zu dem Punkt, an dem wir sie durchdrungen haben und in der Lage sind, ihre Essenz in etwas Eigenes zu transformieren.

Wir wollen ja keine Strömungen oder Trends adaptieren, wir wollen die Beobachtungen zu unseren eigenen Aspekten formen: Wie beeinflussen unsere Produkte die Menschen, die sie nutzen? Was bedeutet es, eine Tasche so groß zu machen, dass man sie nicht mehr wie gewohnt tragen kann? Wie verändert das den Umgang mit dem Objekt? Wie verändert es seine Symbolik? Das reizt uns. Es geht darum, die Sphäre zwischen Produkt und Nutzer*in neu zu definieren.

MF Euer Kosmos entsteht also aus der Beobachtung, wie Menschen leben und mit den Dingen umgehen. Aber auch aus der Begeisterung für Modemacher*innen wie Martin Margiela oder Raf Simons?

DT Auch hier versuchen wir, den Kontext zu betrachten, der Kreative wie Martin Margiela oder Raf Simons für uns so interessant macht und mit diesen Kontexten zu arbeiten. Dabei geht es aber nicht um eine Annäherung an schon vorhandene gestalterische Ansätze. Wenn uns ein eigener Entwurf zu stark an Bekanntes erinnert, ist er für uns sofort hinfällig.

MF Der Antrieb, an handwerkliche Traditionen und die Kultur des Gegenständlichen anzuknüpfen, scheint durch die Digitalisierung stärker geworden zu sein. Man steckt sein iPhone in eine hochwertige Lederhülle und verbindet es so mit der Vergangenheit. Im Russischen gibt es den Begriff „futljarnost" für den Drang, alles in ein Etui, in ein Futteral zu stecken, der metaphorisch für Eingesperrtsein steht. Haben wir durch den drohenden Verlust des Gegenständlichen, durch die Digitalisierung einen neuen Bezug zum Material und der jahrtausendealten Handwerkskultur der Lederverarbeitung wiederentdeckt oder ist das eher Ausdruck von kultureller Beunruhigung und Retro? Was bedeutet „Tasche" für Euch im Zeitalter des Digitalen?

ET Am Ende geht es wieder um das Menschliche. Es ist ein Grundbedürfnis des Menschen, etwas Haptisches, Sinnliches, Greifbares mit sich zu führen.

DT Ein Produkt, das von Handwerker*innen gemacht wurde, ist schon seit der Industrialisierung mit einer anderen Wertigkeit aufgeladen als ein Produkt, das aus der Maschine kommt. Ein Ledercase ist für uns etwas ganz anderes als das technische Objekt, das darin steckt. Jedes Mal, wenn du es anfasst, macht es etwas mit dir. Diese Qualitäten werden immer bedeutender, je mehr Alltagsprodukte durch die Digitalisierung physisch verschwinden, je mehr Sinnesreize bei digitalen Produkten wegfallen. Jetzt kommen sogar die sprachgesteuerten Dinge, bei denen es nicht mal mehr einen Touchscreen gibt, der die vertrauten Anzeichen wie Buttons oder Riffelungen imitiert.

MF Eine hochwertige Tasche demonstriert Verständnis für die Tradition des Gegenständlichen und die Bedeutung des Haptischen, ist aber immer auch Distinktionsmerk-

mal. Euer Anspruch, die Tasche mit den Prinzipien der Moderne in die Gegenwart zu führen, setzt schon ein sehr intellektuelles Verständnis von Luxus voraus. Seid Ihr nicht auch ein Luxuslabel?

DT Ja, aber mit einer eigenen Definition von Luxus. Für uns ist Luxus kein Golddetail, das das Produkt teurer macht. Für uns geht es eher um den Faktor Zeit, der Produkte wertvoll macht.

ET Wir stecken viel Zeit und Gedanken in Materialien, Details und Fertigung, damit man ein Produkt lange nutzen und wertschätzen kann. Das ist für uns Luxus.

MF Was bedeutet für Euch die Ausstellung im Deutschen Ledermuseum? Ist das eine Ausstellung über den Kosmos von TSATSAS? Zwingt sie Euch zum Rückblick?

ET Wir wollen die Ausstellung nicht als Retrospektive sehen und haben nicht das Gefühl, dass jetzt der Zeitpunkt für eine Zäsur wäre. Gut ist aber, dass uns die Ausstellung dazu bringt unseren Kosmos präzise zu definieren und zu überlegen, wie man ihn für Besucher*-innen greifbar machen kann.

DT Was ist bezeichnend für uns? Zeigt man, dass ein Entwurfsprozess gar nicht so linear ist, wie alle denken? Wie versucht man aufzuzeigen, was bei uns passiert? Eigentlich geht es darum, ein bisschen in unsere Köpfe zu schauen.

MF Die Ausstellung heißt TSATSAS. Einblick, Rückblick, Ausblick. Was möchtet Ihr noch erreichen? Wachstum allein ist doch wahrscheinlich nicht Euer Ziel?

DT Das Ziel ist, frei zu sein und den Luxus zu haben, sich weiterentwickeln zu dürfen. Sich nur auf Wachstum zu konzentrieren, würde bedeuten, vor allem in größeren Stückzahlen und besseren Margen zu denken. Unser Wunsch ist aber, eine gewisse Agilität beizubehalten – im Kopf und in den Prozessen. Es geht auch darum, Grenzen auszuloten: Welche Kooperationen kann man noch angehen? Wie kann man Taschen noch freier denken?

Markus Frenzl ist Professor für Design- und Medientheorie, Designkritiker, Autor und Designconsultant. In seiner Lehre an der Hochschule München befasst er sich mit Themen aus Innovations- und Designkulturen, Designtheorie und angewandter Designforschung. Mit seinem Frankfurter Büro ist er in den Bereichen Corporate Publishing und Unternehmenskommunikation tätig. Als Designkritiker veröffentlicht er zu Themen der Designkultur und des öffentlichen Designbilds. Als langjähriger Freund von Esther und Dimitrios hat er TSATSAS von Anfang an begleitet.

|

MARKUS FRENZL What happens to a small Frankfurt bag brand when The New York Times suddenly writes an article about it?

ESTHER TSATSAS The phone rings non-stop. And then we get email orders by the minute from New York. Everyone is delighted for about five minutes and then panic erupts. Our first phone call was to our leather workshop in Offenbach: How much leather have we got left? Do we need to order more? You have to handle a lot of orders now!

MF Did the 2018 article about your collaboration with Dieter Rams raise the profile of TSATSAS internationally? And change where your strongest market is?

ET It led to us becoming really well known in the United States despite our never having attended a trade fair or having a showroom there. Since then, it has become our strongest market outside Europe.

DIMITRIOS TSATSAS Our strongest markets in Europe right now are Germany, Switzerland, Italy, and the Benelux countries. Before that we had already been successful in Japan and the UK.

MF Do these waves have to do with a different cultural understanding of your products? Or did every market have to first "discover" you as an independent label?

DT In the United States, the surprise factor was that Dieter Rams had designed a handbag at all. Before that, we had some visibility there because Hillary Clinton has one of our bags.

ET The fact that designers and architects like Dieter Rams or David Chipperfield collaborate with us has also boosted things in Germany. It's like a seal of approval for a young brand. The German market is not a daring market. In Italy, retailers find our products beautiful and simply order them. In Germany, you only get noticed as a German label if you're successful abroad.

MF Are you a daring label?

ET I think so. If you look at the product typology of the handbag, we have discarded many things and done them differently.

DT When we founded TSATSAS in 2012, there was hardly a bag brand with such an innovative and modern mindset. We wanted to bring timeless products to the market, not time-honored classics. And that also applies to the manufacturing: we still produce completely by hand but have developed our own way of going about it, down to the last little detail.

ET Normally, designers take their design for a handbag to bag makers or a manufacturer who tells you, "There's the 'German fold' and this and that cut – this is how you do it!" Instead, all of our thinking came directly out of the product. And we approached the design with a

creative eye, not a craftsman's eye. Because Dimi's father is a bag maker, we were able to draw on his workshop and know-how from the start, dovetailing closely with the craft and thinking about it differently. We put a lot of time and effort into design and development, something that is too costly and complicated for many fashion houses. That was and is our strength and our unique selling point.

MF What do you see as the differences in the ways designers and bag makers approach things?

ET In our designs it is often slight nuances that have a big impact. I studied architecture, Dimi studied industrial design. We have always tried to design the bags with a constructive eye – just like industrial designers construct a coffee maker. We analyzed bags: a base, handles, two folds at the side – how can you join them differently? The first response from the bag makers was: "You can't do it that way, that won't work!" Then they adapted processes we had altered, and today you hear them say: "I've never seen a bag made like that, but it works."

DT Initially, there was a clash of two cultures: at first, my father didn't see why he should sew something together in a different way: Why one less seam? Who cares about the extra seam? But once he got to grips with our approach, he was soon convinced. Since then, he has been implementing our ideas in production with enthusiasm, with his heart and soul. Our method gives us the freedom to think outside the box. If you look at the handbag market and subtract all the appliqués, colors, logos, and hardware, you're left with maybe five styles regardless of whether a bag costs 50 or 2,000 euros. We found it interesting to shake up these principles, to bang together different methods and elements in bag production. Then new approaches to design emerge – and opportunities to break out of standard typologies.

MF I discern references to modernism in architecture and design in your reduction and balance between craftsmanship and industry, for example to the Bauhaus with its initial approach of returning to craftsmanship that then turned more and more to industry. What is specific to your approach is that TSATSAS brings the product that is the bag into the present with the principles of modernism and the attitude of industrial design and transfers them to handcrafted products.

DT Yes. We often start with the question of which particular characteristics of the leather we want to convey with a design: Is the focus on the texture of the leather, the feel or how it drapes? It's not even about the shape at that point. We often work with small dummies in the workshop, gather a leather, see how it drapes, throw a weight into it, and look at how it warps. We then create a shape around that piece of leather that triggers a reaction. Sometimes a crafts detail that we have

discussed with my father is also the starting point: Can two pieces merge into one? Where do you put a handle? Then interesting things happen.

MF In the beginning there is no specific function or use at all – so we're not talking about the principle "form follows function"?

DT It doesn't really happen often that we approach a design via a specific use. It might be a person that inspires us, an exciting creative detail, or a way of handing the material.

ET For example, we spent seven years on our SACAR bag. It came about only through the detail of the gathering. Starting from there, the shape gradually emerged; then we got stuck with the handle, left it, and kept starting over. When we took the design out of the drawer again after five years, a new solution for the handle emerged through collaboration with an Italian hardware manufacturer. We try not to force the pace on anything. We repeatedly come back to things, take previous designs out of our archives, and see if there's something we'd like to tackle again. Often, it's just a little snip that leads to something completely new.

MF By contrast, your collaborations with design greats are based on concrete requirements or are very individual: Dieter Rams designed the bag for his wife, so the design was already there. With David Chipperfield, you developed a suitcase specifically according to his requirements.

DT David's suitcase was a very personal project for traveling. He was not satisfied with his luggage and came to us with a fairly specific briefing: he wanted a practical suitcase in a hand-luggage format for a two-day trip with room for a suit. We had designed a trolley for the Wallpaper* Handmade exhibition, into which we had integrated a separate compartment for laptop and documents that was accessible from the outside. And so we returned to the idea again. It was always clear that it would have to be a sober, almost undesigned object, like a child's drawing of a suitcase. Once the parameters were set, David traveled with the first prototype. He believes that you carry your luggage, you don't roll it, so it soon became a matter of practical aspects, such as weight that needed to be optimized.

MF Were you already planning on collaborating with major designers when you launched TSATSAS?

ET We got to know each other through our jobs at a design agency. While working there we brought designers together with manufacturers for projects and learned to appreciate the quality of a good partnership. Since then, there's been a real inflation in collaborations and often, unfortunately, the only things that are

swapped are labels. When we started our brand, we didn't have any specific names in mind, but we always thought about who we could involve.

MF Were there already any independent, design-oriented bag brands around back then?

ET To this day, there are few pure bag brands. When Dimi was looking for a bag for himself, there simply weren't that many products on the market offering high quality materials and workmanship combined with a contemporary design approach. We didn't find what we were looking for, and that was also the starting point for creating the first bag of our own.

DT In high-end men's products there was this heritage touch that was too much of a throwback for us with its core leather applications and rustic aesthetic. But in more modern bags you didn't get a high-quality finish. So, we wanted to try making a bag ourselves. At first, it wasn't about having our own brand, just producing a single bag. It took almost three years from start to finish to create our first bag, LUCID. We found ourselves omitting more and more design elements, such as stitching and hardware, but while doing so realized we needed a new way of making it. When the first LUCID was finished, I was constantly asked about it while traveling. It was actually just a rectangle with a short handle, but that was enough to bring about many others. We then started to apply these approaches to other bag designs as well.

MF What were the first steps you took to make TSATSAS better known? Were the classic leather goods trade fairs the way to go?

DT No. At trade fairs we wouldn't have had any say on where our products end up, and it was, by contrast, essential for us to be able to decide for ourselves in what context we see our products. We wanted the first ten stores that offered our bags to match us and our brand one hundred percent.

ET We started with intensive public relations work early on. We always thought that the start of TSATSAS had to be perfect. By the time we resigned from our salaried jobs, the website, corporate stationery, and dust bags were already done. We had completed extensive photo shoots and were quickly well received by the press. Followed by stores making inquiries without us having approached them first.

MF You quite deliberately concentrated on concept stores whose customers are very design-conscious.

DT Yes, because that's where you tend to find people who can identify with our products and who don't put their focus on every fast-moving trend.

ET We have loyal customers with a strong interest in design who buy our products again and again. They have no desire to acquire fast-changing fashion products but do appreciate craftsmanship, quality, our values, and our design language. There is nothing remotely bling-bling about TSATSAS or anything that jumps out at you. In other words, as a customer I knowingly forgo people recognizing my expensive bag from a distance of twenty meters and instead prefer understatement.

MF So, do you see yourselves as a fashion label?

ET That's not easy to answer. We are part of the fashion business; we have to be. We attend the Fashion Week in Paris, have a showroom there, and sell to our retailers …

DT … and it's not that we don't like fashion too. It is a love-hate relationship. The creative potential of fashion is very attractive, but the fast-moving, consumer-oriented system which now underpins it is very problematic. The big stores we work with expect us to deliver four to six collections a year – luckily, they have since come to realize that we don't work that way. We would be a completely different brand if we had to offer something new every few weeks.

MF How do you collaborate with the concept stores? Do you organize special events to get your topics across?

ET There are many smaller stores in cities like Zurich or Leipzig that we have collaborated with for a long time and where we also do events. The owners know their customers really well, and some of what they buy in is made with them in mind. We think that's really great. They put a lot of effort into keeping customers, tell our story, and invite us to their stores. Over the years friendships have developed between us.

DT With events in the store we want to communicate facts about the craftsmanship, leather, and production in Germany in our own family-run workshop …

ET … and we want to communicate that we care about where our leather or our zips come from. It is the choice of the individual components as well as the design that makes our products so enduring. We want to design and make bags that you can use for ten years or more.

MF How does this demand for sustainability influence your work? Do your ethical standards go so far that you also look at the working conditions in the tanneries?

ET Yes, this was our desire from the start. In some cases, we visited the tanneries in person, while we have very close contact with others. Our calfskin comes from tanneries based in Germany and Sweden that insist on the highest possible standards in processing leather. For us, the highest quality lamb nappa comes from India.

One reason for this is that there is a higher consumption of lamb there than in other countries – and the hides we use are, after all, waste products from the meat industry. We found a tannery there that supplies us with all our lamb nappa hides. It was gold rated by the LWG Leather Working Group, the leading global environmental certification for the leather industry. All aspects of the tanning process must comply in order to be awarded gold certification. Moreover, the tannery runs special projects to assist women and has its own child-care facilities. It was a conscious decision to give such a project a chance.

MF What is your approach to the topic of "vegan leather"?

DT Well, it's a contradiction in terms to talk about vegan leather. In ninety percent of the cases "vegan leather" is some kind of synthetic material. If you replace leather using leather alternatives, it does not usually result in any environmental gain. Once the plasticizers have dried out, the material starts to crack and disintegrate. There is nothing sustainable about it.

ET Naturally, we look at new replacement leather products. But at the moment, there are not any real alternatives to leather in terms of longevity and sustainability. There is something not quite right about destroying natural materials like leather, which become available as by-products, and instead going to great expense to manufacture a replacement which does not come anywhere close to matching the durability and quality of leather. You have to be careful not to demonize a product for the wrong reasons.

MF We definitely need radical transformations, but we also want to preserve traditions. There is a contradiction there sometimes. We should not let the art of making leather – a tradition that is thousands of years old – die out. It is a question of preserving culture.

ET For thousands of years people have made something from the hides of the animals whose meat they have eaten. Leather is the oldest recycling product in the world. But naturally that does not relieve us as people from our responsibility of choosing meat from humanely reared animals and only consuming it in moderation.

MF You once said that, for you, content and context are more important than traditions and dogmas.

DT Content plays a key role for us when it comes to design. Content comes from our own matrix that is composed of influences from fashion, art, design, architecture, and music. Through work but also when Esther and I talk, convergences of certain content emerge; they become the starting point for a design and infuse it with something symbolic. The thematic context in which a

product evolves is more relevant to us than any dogma. We want to throw artisan, economic, or social rules overboard in order to strengthen the essence of a design and try within the matrix of our interests to be sufficiently free that the entire brand is capable of adapting organically. There is no prescribed identity for the brand.

MF But there is great consistency to your corporate design, from the logo inside via the consecutive numbering of the bags through to the packaging. Your products alter within this shell and are quite literally flexible. How would you describe the matrix you just mentioned?

DT Well, if you break it right down, it is about culture, a mindset. There are artists like Cy Twombly and Jannis Kounellis, whom we greatly admire, the music by Joy Division that we listen to, or products by Achille Castiglioni and Konstantin Grcic that we like to have around us. Then connections are created to like-minded people. The cosmos in which we operate is formed by this world of signifiers.

MF But I still don't see you as classic auteur designers whose designs always evolve from their own typical style, their own personal world. Rather you analyze what is happening in society and culture.

DT We design products that evolve from our personal lifestyles and that we would use ourselves – and that are always influenced by cultural codes. Our design process is one of constant decoding and recoding. We analyze topics up unto the point that we have got to their heart and are capable of transforming their essence into something of our own. We have no desire to adapt currents or trends but want to form what we have observed into our own aspects: How do our products influence the people that use them? What does it mean when you make a bag so large that you can no longer carry it the way you are accustomed to doing? How does this alter how we handle the object? How does it alter its symbolism? That is what we find so challenging. It is about redefining the sphere between the product and user.

MF In other words, your cosmos evolves from observing how people live and handle things, but also from your enthusiasm for fashion designers such as Martin Margiela or Raf Simons?

DT Here, too we try to observe the context that makes creative people like Martin Margiela or Raf Simons so fascinating for us and to work with these contexts. But it is not about trying to emulate other people's approaches to design. If one of our designs reminds us too much of something, then we know it's up for the chop.

MF The desire to reconnect with artisanal traditions and the culture of the representational seems to have grown stronger as a result of digitization. You put your iPhone in a high-quality leather case and in doing so connect

it with the past. In the Russian language, the term *futljarnost* means the urge to put everything into a case, a pouch that metaphorically stands for being trapped, as in a pigeonhole. Do you think we have rediscovered a new connection to material and the craftsmanship of processing leather going back thousands of years because of the imminent loss of the concrete and through digitalization, or is it more the expression of cultural distress and retro? What does "bag" mean for you in our digital age?

ET Ultimately, it all comes down to the human aspect. People have an innate and basic need to have something with them that appeals to the senses, is haptic, and can be grasped.

DT Ever since industrialization, you can say that a product made by a craftsman has a different intrinsic value than one that comes out of a machine. For us, a leather case is something quite different from the technical object inside it. Every time you touch it, it does something to you. These qualities will become increasingly important the more everyday products disappear as a result of digitization, the more sensory stimuli are omitted from digital products. Now we are even getting voice-operated devices where you don't even have a touchscreen anymore that imitates the familiar things like buttons or grooves.

MF A high-quality bag demonstrates an understanding for the tradition of the representational and the importance of the haptic, but it is also always a distinctive feature. Your desire to transport the bag into the present day using the principles of modernism already implies that you have a very intellectual understanding of luxury. Are you not also a luxury label?

DT Yes, but with our own definition of luxury. For us luxury is not a detail in gold that makes the product more expensive. As we see it, what makes products valuable is the factor of time.

ET We put a lot of thought and time into materials, details, and production so that customers can use and appreciate a product for a long time. That is luxury to us.

MF What does the exhibition at the Deutsches Ledermuseum mean to you? Is it an exhibition about the world of TSATSAS? Does it give you pause for thought?

ET We don't want to see the show as a retrospective and don't have the feeling that the time has come for a caesura. But it is good that the exhibition makes us define our cosmos more precisely and consider how it can be made tangible for visitors.

DT What makes us who we are? Do you show that a design process is not as linear as most people think?

How do you try to show what moves us? Really it is about looking inside our heads.

MF The exhibition is called TSATSAS. past, present, future. What else would you like to achieve? I imagine growth alone is not your sole aim, is it?

DT Our aim is to be free of constraints and have the luxury of being allowed to develop TSATSAS further. If we were to concentrate solely on growth, that would mean thinking in larger numbers and better profit margins. But we want to retain a certain agility – both intellectually and in our processes. It is also a matter of pushing borders: What collaborations could we enter into? How can you think beyond the box as regards bags?

Markus Frenzl is a professor of design theory and media theory as well as a design critic, author, and design consultant. In his work at the Hochschule München (University of Applied Sciences, Munich) he addresses topics relating to innovation and design cultures, design theory, and applied design research. From his office in Frankfurt, he operates in the fields of corporate publishing and corporate communication. In his capacity as design critic, he publishes works on topics of design culture and the public image of design. As a longtime friend of Esther and Dimitrios, he has accompanied TSATSAS from the very beginning.

ACHILLE & PIER GIACOMO CASTIGLIONI

Leuchten wie Arco, Snoopy und Luminator der Designer Achille (1918–2002) und Pier Giacomo Castiglioni (1913–1968) umgeben uns täglich zu Hause und auch in unserem Atelier. Mit ihrer Neugierde und der stetigen Suche nach neuen Typologien etablierte das Mailänder Brüderpaar eine bis dato nicht gekannte Freiheit im gestalterischen Prozess und prägte das italienische Design der Nachkriegszeit wie kaum andere. Ihr Umgang mit Readymades, mit bereits bewährten Formen und Ideen, schulte auch unser Auge dafür, Vorhandenes mit Abstand und in Einzelteilen zu betrachten.

ÁLVARO SIZA VIEIRA

Modernität ist einer der relevantesten Begriffe unserer Arbeit. Die Auseinandersetzung mit dem Hier und Jetzt, mit aktuellen gesellschaftlichen wie kulturellen Strömungen treibt uns immerzu um. In der Architektur spiegelt für uns kaum jemand Modernität so intensiv wider wie der portugiesische Architekt Álvaro Siza Vieira, geboren

1933 nahe Porto. Er bezeichnet sich als „Übersetzer der Realität" und reflektiert in seinen Bauwerken sensibel und gleichzeitig kraftvoll die Bedürfnisse ihrer Umgebung. Gekonnt verbirgt Siza Vieira durch das Spiel mit Licht und Schatten die hohe Komplexität seiner Entwürfe.

ANILINLEDER

Mit der Gründung von TSATSAS entschieden wir uns, mit dem Material Leder zu arbeiten. Für uns gibt es im Hinblick auf Langlebigkeit, Haptik und Ästhetik kein schöneres Material für Taschen. Alle eingesetzten Lederhäute sind Abfallprodukte der Fleischindustrie – wir verzichten bewusst auf den Einsatz von Exotenledern. Mit der Weiterverarbeitung der Häute wird Material verwertet, das ansonsten entsorgt werden müsste.

Basis der TSATSAS Kollektion bilden Rindleder aus Deutschland und Skandinavien, die mit wasserlöslichen Anilinfarbstoffen gefärbt werden. Alle Schichten dieser offenporigen Leder werden im Gerbprozess von den Farbstoffen durchdrungen, ohne dass eine zusätzliche Pigmentschicht aufgebracht wird. Dadurch bleibt die Oberflächenstruktur des Leders erhalten und zeigt die natürliche Beschaffenheit der Tierhaut. Für diese Gerbmethode kommt nur makellose Rohware höchster Qualität von Tieren aus artgerechter Haltung in Frage, da Verletzungen, Narben und Insektenstiche auf der Lederhaut sichtbar bleiben würden.

Unsere Partner-Gerbereien arbeiten unter strikten EU-Umweltschutz-Vor-

schriften und haben umfangreiche Zertifizierungen, die ihr Commitment in Punkto Nachhaltigkeit dokumentieren. Sie sind mit dem Gold-Standard ausgezeichnete Mitglieder der umweltzertifizierenden LWG Leather Working Group, REACH-zertifiziert oder tragen das ECO_2L Label. Sie alle verzichten auf potenziell kritische Substanzen im Gerbprozess und senken bewusst ihren Wasser- und Energieverbrauch für einen geringeren CO_2-Ausstoß, um bereits CO_2 neutral zu produzieren oder auf dem Weg dorthin zu sein.

BLACK CELEBRATION

Wir glauben, dass Produkte in einen Kontext eingebettet sein sollten, der ihnen entspricht. Sie benötigen Raum, um wirken zu können, und Partner*innen, die einen Zugang zu ihnen finden und ihre Werte transportieren. Bereits vor der Gründung von TSATSAS besuchten wir auf Reisen Stores aller Art. Wir wollten ein Gefühl dafür entwickeln, wo unsere Taschen künftig zu verorten sind. Über all die Jahre hinweg hatten wir das Glück, Handelspartner*innen zu finden, die diese Ansichten mit uns teilen. Der erste Store, der TSATSAS Taschen in sein Sortiment aufnahm, war Black Celebration in Nikosia auf Zypern.

CHARLOTTE PERRIAND

Jedes Zeitalter bringt Gestalter*innen hervor, die es prägen und bleibende Spuren in seiner Geschichte hinterlassen. Die französische Architektin und Designerin Charlotte Perriand, 1903 in Paris geboren und 1999 ebenda gestorben, prägte das Design des 20. Jahrhunderts mit ihrer ganz

eigenen gestalterischen Haltung und dem Mut, bestehende Strukturen aufzubrechen. Ihre Entwürfe waren für die damalige Zeit revolutionär, standen sie doch für einen neuen Lebensstil: Die Möbel sollten bequem sein, in der Nutzung flexibel und effizient. Sie strebte nicht nur nach neuen Wegen in der Gestaltung, sondern auch nach einer Verbesserung der sozialen Lebensbedingungen der Bevölkerung. Ein Zitat von Perriand hat sich bei uns besonders eingebrannt: „Es geht nicht um das Objekt, es geht um den Menschen."

COEN

58 Einzelteile
195 Arbeitsschritte
entstanden 2016

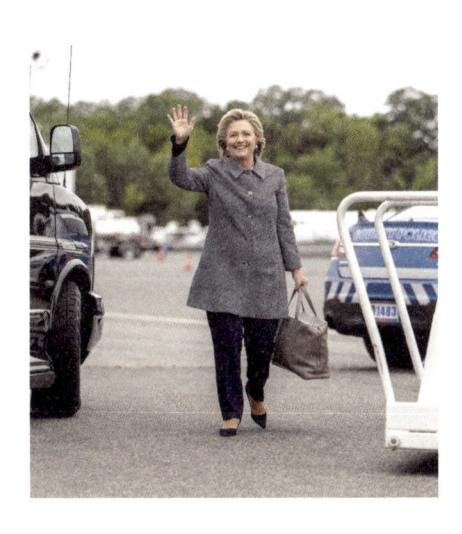

Eine Tasche, die sowohl gut gefüllt als auch nur mit dem Nötigsten bestückt nichts von ihrer Ästhetik einbüßt – dieser gestalterischen Aufgabe stellten wir uns bei dem Entwurf von COEN. Die Unisex-Tasche passt sich durch ihren Aufbau den Bedürfnissen ihrer Träger*innen an. Ihre sich nach oben verjüngende Form legt sich bei wenig Inhalt flach zusammen, für einen Overnight-Trip aber entfaltet sie sich zu einem kubischen Format, um Raum für ausreichend Gepäck zu bieten. Die Vorzüge von COEN weiß auch die US-amerikanische Politikerin Hillary Clinton zu schätzen; seit 2016 ist sie Besitzerin des Modells in grauem Rindleder.

CONTEXT OVER DOGMA

Ein Mantra, das uns hilft, nicht stehenzubleiben. Es hängt in unserem Atelier als kleine Notiz an der Wand, um daran zu erinnern, dass der Kontext, in dem ein Produkt oder ein Projekt eingebettet ist, relevanter ist als festgefahrene Dogmen, die sich über Jahre hinweg etablieren. Es geht um das stetige Hinterfragen, mit dem Ziel, den besten Prozess für eine Designidee zu finden. Alles ist im Fluss. Immer auf der Suche nach besseren, nachhaltigeren und innovativeren Lösungen.

CY TWOMBLY

Der US-amerikanische Künstler Cy Twombly zählt zu den bedeutendsten Vertreter*innen des abstrakten Expressionismus. 1928 geboren und 2011 verstorben, bewegte sich Twombly zwischen Malerei, Skulptur und Fotografie; seine Arbeiten reflektieren zeitgenössisches Graffiti ebenso wie die griechische und römische Mythologie. Die Skulptur Cycnus inspirierte uns zu dem Entwurf der Tasche CY: Das Modell greift die Form des feingliedrigen Palmblatts der Skulptur auf und überführt sie in einen halbrunden Taschenkörper, der im Kontrast zu einem rechteckigen Überschlag steht – so wie auch der quaderförmige Sockel der Skulptur mit dem Palmblatt.

DAVID CHIPPERFIELD

Sir David Chipperfield, 1953 in London geboren, zählt zu den einflussreichsten Architekt*innen unserer Zeit. Mit Büros in Berlin, London, Mailand und Shanghai legt er jedem seiner Bauwerke eine intensive Auseinandersetzung mit dem Ort und dessen Kontext zugrunde. Die raffinierte Klarheit und Reduktion seiner Architektur spiegeln sich bis ins kleinste Detail seiner Gebäude wider. Wir lernten David 2017 kennen und begannen gemeinsam, an dem Projekt SUIT-CASE zu arbeiten: ein handgefertigter Lederkoffer mit separater Aufteilung für Arbeitsutensilien, Bekleidung und einen zusätzlichen Anzug, resultierend aus Davids Wunsch, ein langlebiges wie luxuriöses Reisegepäck für einen Vielreisenden zu kreieren.

DECODIEREN / RECODIEREN

Kunst, Design, Architektur, Mode und Musik – kreative Disziplinen sind von Codes durchzogen und durch sie miteinander verwoben. Es können funktionale, symbolische oder rein ästhetische Codes sein, die uns interessieren und herausfordern. Im Entwurfsprozess decodieren wir diese Inhalte und Strömungen, um sie durch Recodieren zu etwas Neuem, etwas Eigenem zu formen.

DETAILS

Details formen den Charakter eines Produktes, sie sind der Ausgangspunkt unserer Gestaltung. Ihre Ausarbeitung ist der zeitintensivste Teil des Designprozesses. Bei dem Modell TAPE waren es zwei lange weiche Lederbänder, die wir eher zufällig durch einen akkuraten Knoten miteinander verbanden und dadurch ein Detail von hoher Signifikanz schufen. Der Knoten wurde zur Basis der TAPE Produktfamilie.

DEUTSCHES LEDERMUSEUM

Offenbach am Main war seit dem 18. bis zur Mitte des 20. Jahrhunderts einer der bedeutendsten Standorte der Lederverarbeitung in Deutschland. Hier werden alle TSATSAS Taschen und Accessoires gefertigt. Seit über 100 Jahren ist in Offenbach am Main das Deutsche Ledermuseum beheimatet,

das mit seiner umfassenden Sammlung von über 30.000 Objekten die kulturhistorische Relevanz des Werkstoffs Leder über sechs Jahrtausende hinweg dokumentiert. Eines unserer Lieblingsstücke der Sammlung ist ein Parka der Inuit aus dem 19. Jahrhundert, der dazu diente, sich vor Wind und Wasser zu schützen. Er wurde aus gegerbten Seehunddärmen gefertigt und wirkt durch seine transparente Materialität noch heute ungewöhnlich modern.

DIETER RAMS

Dieter Rams, 1932 in Wiesbaden geboren, gilt als einer der bedeutendsten Produktdesigner*innen der vergangenen Jahrzehnte. Mit seinen Entwürfen für die Unternehmen Braun und Vitsoe schuf er Designikonen wie den Plattenspieler SK4, auch als „Schneewittchensarg" bekannt, oder das variable Regalsystem 606. Die ab Mitte der 1970er Jahre von ihm aufgestellten „Zehn Thesen für gutes Design" zeigten schon damals die Herausforderungen auf, mit denen sich das Design im Speziellen und unsere Gesellschaft im Ganzen heute aktueller denn je auseinandersetzen muss. 1963 entwarf Rams eine Lederhandtasche für seine Frau Ingeborg, die zunächst jedoch ein Unikat blieb und nicht an die Öffentlichkeit gelangte. 2018 brachten wir gemeinsam mit ihm erstmalig sein Modell 931 auf den Markt, das bis heute nichts an Aktualität verloren hat und fünf Jahrzehnte Gestaltungsgeschichte problemlos überwindet.

EPIRUS

Die Region Epirus, gelegen im Nord-Westen Griechenlands, ist Dimitrios' Heimat und unsere Zuflucht am Mittelmeer, die uns immer wieder erdet. Hier finden wir Berge, Meer und Natur in rauer Ursprünglichkeit. All das gibt Raum zum Reflektieren und Relativieren.

ESTHER UND DIMITRIOS TSATSAS

1975 in Wiesbaden geboren, begeisterte sich Esther früh für Architektur und Journalismus. Nach dem Abitur verband sie beide Interessen, begann in Frankfurt ein Architekturstudium und schrieb für Tageszeitungen, Architektur- sowie Designmagazine. Nach Abschluss des Studiums arbeitete sie in der Designagentur Stylepark, zunächst als Projekt- und Marketingmanagerin und später als Mitglied der Geschäftsführung.

Geboren 1978 in Filiates, Griechenland, migrierte Dimitrios im Alter von vier Jahren mit seiner Familie nach Deutschland. Bereits während seiner Schulzeit half er im väterlichen Täschner-Atelier mit und erlangte so intensive Einblicke in das Lederhandwerk. Nach seinem Studium der Produktgestaltung an der Hochschule für Gestaltung Offenbach am Main arbeitete auch er bei Stylepark, zuletzt als Creative Director, wo er Esther kennenlernte.

Mit der Gründung von TSATSAS im Jahr 2012 fiel die gemeinsame Entscheidung, die eigenen Vorstellungen von progressiv gestalteten Lederwaren, gepaart mit höchsten Qualitätsansprüchen an Material und Verarbeitung, zu verwirklichen.

FERDINAND KRAMER

Der 1898 geborene und 1985 verstorbene Frankfurter Architekt Ferdinand Kramer prägte als Vertreter des Funktionalismus maßgeblich das „Neue Frankfurt", ein Projekt innovativer Wohnformen und neuer ästhetischer Maßstäbe in den 1920er Jahren. 1952 wurde Kramer Baudirektor der Johann Wolfgang Goethe-Universität in Frankfurt und realisierte hier unter

anderem einen der ersten unverkleideten Stahlskelettbauten in Deutschland. 2017 wandte sich seine Frau Lore an uns und stellte eine bisher unveröffentlichte Tasche vor, die ihr Mann einst für sie entworfen hatte. In Zusammenarbeit mit Lore Kramer brachten wir im Januar 2018 die EDITION FERDINAND KRAMER® 1963 heraus, bestehend aus drei Taschen, die auf Kramers Design von 1963 beruhen und bis heute nichts an ihrer Modernität eingebüßt haben.

FLUKE

32 Einzelteile
142 Arbeitsschritte
entstanden 2012

engl.: fluke [flu:k]; der glückliche Zufall, der Zufallstreffer

Die Tasche FLUKE hat uns gelehrt, die Augen offen zu halten und Zufälle als Chance zu sehen. Während des Gestaltungsprozesses unserer ersten Tasche LUCID hing die Hälfte eines Prototyps an der Wand der Werkstatt – um kein Material zu verschwenden, nahmen wir damals im Designprozess immer wieder Arbeitsmodelle auseinander und überarbeiteten sie. Und so geschah es, dass sich das hängende Leder dieser halben LUCID ganz natürlich seinen Weg suchte. Der dadurch zufällig entstandene Falten-

wurf begeisterte uns und führte auf direktem Wege zum Entwurf der wohl ikonischsten TSATSAS Tasche. Bis heute verbindet LUCID und FLUKE die gleiche konstruktive Basis und die identischen Maße, wenn auch auf den ersten Blick kaum wahrnehmbar.

GERHARDT KELLERMANN

Wie tritt eine Marke nach außen auf? Wie kommuniziert man ihre Werte, ihre Aura? Und wie stellt man Qualität dar? Im Vorfeld der Gründung von TSATSAS diskutierten wir ausgiebig über die Bildsprache des Labels. Sie würde essenzieller Bestandteil der Marke sein, daher zogen wir bald unseren langjährigen Freund Gerhardt Kellermann hinzu. Er führt in München gemeinsam mit seiner Partnerin Ana Relvão ein Studio für Industriedesign und ist darüber hinaus als Fotograf tätig. Seit 2012 hat Gerhardt mit seinem ganz eigenen Blick für Stimmungen und Details unsere Kollektion immer wieder im Bild festgehalten und damit maßgeblich dazu beigetragen, wie TSATSAS heute wahrgenommen wird.

HANDCRAFTED IN GERMANY

Mit der Gründung unseres Labels trafen wir die bewusste Entscheidung, die Produkte lokal in der familieneigenen Lederwerkstatt fertigen zu lassen. In dem als „Lederstadt" bekannten Offenbach am Main, wo Dimitrios aufwuchs, werden alle Arbeitsschritte, die für das Entstehen einer TSATSAS Tasche notwendig sind, umgesetzt. Nur 10 Kilometer trennen das Atelier in Frankfurt am Main, in dem wir entwerfen, von der Werkstatt. Dadurch können wir durch einen engen Austausch die Effizienz der Arbeit steigern und dank kurzer Wege die Umweltbelastung geringhalten. Auch unsere Fotoshootings finden in der näheren Umgebung statt, um umweltbelastende Reisen von Team, Fotograf und Models zu vermeiden.

JANNIS KOUNELLIS

Das Werk des Künstlers Jannis Kounellis kann kaum in wenigen Worten zusammengefasst werden. 1936 in Piräus,

Griechenland geboren und 2017 in seiner Wahlheimat Italien verstorben, hinterließ er ein gigantisches Werk, dass sich zwischen Malerei und Bildhauerei, zwischen Installationen und Bühnenbildern bewegt. Als Mitbegründer der Arte Povera verfolgte er in seiner Kunst das Ziel, sich durch den Einsatz scheinbar banaler Gegenstände auf den reinen, schöpferischen Kern seiner Arbeit zu besinnen. Er war ein Meister des Arrangierens und der Dramatik: Durch das Aufreihen ein und desselben Objekts erschuf er Kunstwerke von fesselnder Dynamik. Viele dieser Objekte rufen bei Dimitrios Erinnerungen an seine Kindheit hervor, da sie im Leben seiner griechischen Großeltern tagtäglich präsent waren.

KONSTANTIN GRCIC

Würde man uns fragen, welche*n Produktdesigner*in wir am meisten schätzen, würden wir wohl beide Konstantin Grcic nennen. 1965 geboren und inzwischen in Berlin lebend, hat Konstantin in den letzten Jahrzehnten Objekte von unvergleichlicher Prägnanz geschaffen. Durch den innovativen Einsatz von Materialien und Fertigungstechniken brechen seine Produkte auf ganz eigene Art Barrieren. Sie werden durch ihre eigenwillige Formensprache, oft gepaart mit einer Prise Humor, zu eigenständigen Charakteren. Wir möchten sie in unserem Alltag nicht mehr missen.

KOOPERATIONEN

Unabhängige Projekte und Kooperationen erlauben es, unsere Grenzen zu erweitern. Über den Tellerrand zu blicken, die eigene Komfortzone zu verlassen und sich auf Partner*innen einzulassen. Wir suchen Herausforderungen, um gedankliche Restriktionen zu überwinden und die bestehende Identität der Marke TSATSAS weiterzuentwickeln. Alles ordnet sich dem Ziel unter, ein innovatives, spannendes Ergebnis zu schaffen, das mehr als die Summe seiner Partner*innen ist und damit eine neue Gleichung schafft: $1 + 1 = 3$.

LINDEN

53 Einzelteile
228 Arbeitsschritte
entstanden 2014

Marionetten üben seit der Antike eine besondere Faszination aus. Der Kontrast zwischen den filigranen Fäden, die den Gliederpuppen scheinbar ein Eigenleben verleihen, und den massiven hölzernen Körperteilen war Ausgangspunkt für den Entwurf des Modells LINDEN. Wie würde eine Tasche aussehen, wenn sie einen ähnlichen Aufbau wie eine Marionette hätte? Könnte man einem massiv wirkenden Taschenkörper zarte, filigrane Bänder gegenüberstellen? Was würde dieses Spiel der Gegensätze mit seiner*m Träger*in machen? 2014 entworfen, besteht LINDEN aus einem kubischen Körper, der von dünnen Lederbändern getragen wird, die durch kleine Messingösen in seinem Inneren verschwinden. Der Name der Tasche ist dem weichen Lindenholz, das häufig für die geschnitzten Köpfe der Marionetten verwendet wird, entlehnt.

LOGO

Das Logo von TSATSAS hat sich seit seiner Entstehung nicht verändert. Wir entwickelten es im Kontext einer sechsstelligen Produktionsnummer, die jedes TSATSAS Produkt bei der Fertigung verliehen bekommt. In einem Gold- oder Silberton in das Leder geprägt, findet sich das Logo auf allen

unseren Taschen und Accessoires wieder, je nach Entwurf verborgen im Inneren oder sichtbar auf der Außenseite. Ohne dogmatische Regeln entscheiden wir rein nach ästhetischem Empfinden, ob ein außen sichtbares Logo den Entwurf hebt oder schwächt – die gestalterische Prägnanz hat immer die Oberhand und entscheidet über die Positionierung.

LUCID

35 Einzelteile
156 Arbeitsschritte
entstanden 2012

42

LUCID markiert die Geburtsstunde von TSATSAS. Die Tasche steht exemplarisch für das, was den Kern der Marke ausmacht – sie wurde zum Manifest für alle nachfolgenden Produkte. Die gestalterische Reduktion eines Entwurfs auf das Notwendigste und das Überdenken traditioneller handwerklicher Arbeitsschritte fanden bei LUCID zum ersten Mal statt; das Resultat wirkt noch heute nach.

MATERIAL

Der Anspruch, den wir an unser Design stellen, gilt auch für alle Materialien, die wir bei unseren Produkten einsetzen. Bis ins noch so kleinste Detail überdenken wir alle einzelnen Elemente

und versuchen immer, die bestmögliche Lösung im Hinblick auf Qualität, Langlebigkeit und Ökologie zu finden. Vor mehreren Jahren entdeckten wir einen metallverarbeitenden Betrieb in der Toskana, der unsere Qualitätsansprüche teilt und seitdem in höchster Präzision alle Beschläge der Taschen aus recyceltem Messing produziert. Nur wenige Kilometer von dort entfernt werden in einem Unternehmen mit über 80-jähriger Historie die Reißverschlüsse aller TSATSAS Produkte hergestellt. Ebenfalls aus Italien stammen die verwendeten Dustbags aus recycelter Baumwolle, die die Taschen für den Transport und zur Aufbewahrung schützen. In Deutschland wird der von uns eingesetzte Lederfaserstoff aus recycelten Lederabfällen hergestellt, der die Produkte im Verborgenen verstärkt und maßgeblich zu ihrer Langlebigkeit beiträgt. Und auch die Verpackungsmaterialien entsprechen unseren ökologischen Ansprüchen: In Offenbach am Main werden alle TSATSAS Verpackungen in einer Kartonagen-Manufaktur von Hand gefertigt; ergänzt werden sie beim Versand durch zu 100% recyceltem Seidenpapier.

MUSIK

Wir umgeben uns, wo auch immer wir sind, mit Musik. Unsere TSATSAS Playlist existiert seit vielen Jahren und begleitet, inspiriert und bereichert uns in allen Prozessen. Und wir möchten sie erstmalig teilen.

www.tsatsas.com/music

NACHHALTIGKEIT

Nachhaltigkeit ist für uns ein holistischer Ansatz. Er zieht sich durch alle Bereiche unserer Arbeit, beginnend mit dem gestalterischen Prozess: Wir möchten Produkte entwickeln fernab von modischen Trends, zeitlos und ohne visuelles Verfallsdatum. Gepaart mit höchstmöglicher Qualität und ressourcenschonender Herstellung aller eingesetzten Materialien sowie dem Know-how und Können von hochqualifiziertem Handwerk entstehen Taschen und Accessoires mit jahrzehntelanger Lebensdauer und damit Produkte von

wahrer Nachhaltigkeit. Die familieneigene Lederwarenfertigung ermöglicht es uns, im Hinblick auf Zeit und Stückzahlen flexibel produzieren zu können. Dadurch sind wir in der Lage, schnell auf Nachfragen des Marktes zu reagieren, vermeiden eine Überproduktion und halten das Lager schlank.

NAVY BLUE

Die Farbe Navy ist für uns das elegantere Schwarz. Sie strahlt Anmut, Kraft und Tiefe aus. Wir entschieden uns bei der Gründung von TSATSAS ganz bewusst dafür, alle Modelle im Inneren mit zartem Lammnappa in der Farbe Navy auszukleiden.

PRODUKTIONSNUMMER

Jedes TSATSAS Produkt trägt eine eigene, ganz individuelle Produktionsnummer. Wir starteten mit der Nummer 000001 – einer LUCID aus schwarzem Rindleder, die noch heute von Dimitrios getragen wird. Alle Produktionsnummern werden modellübergreifend vergeben und in einer Liste erfasst, die alle für uns relevanten Informationen sammelt: Wann und von wem wurde das Produkt gefertigt? Woher stammt sein Leder, welche Farbe haben seine Reißverschlüsse? Und wohin haben wir es verkauft?

SASKIA DIEZ

Die Konzentration auf jedes noch so kleine Detail, um klassische Typologien auf eine neue, eigene Art zu interpre-

tieren, zeichnet die Arbeit von Saskia Diez aus. Die Entwürfe der Münchner Schmuckdesignerin sind elegant und gleichzeitig subtil. Wir kennen Saskia bereits seit vielen Jahren und hatten schon lange die Idee eines gemeinsamen Projektes. Eine Kombination aus Schmuck und Tasche sollte es sein, und so launchten wir 2021 ÉTUI: ein Schmucketui in zwei Formaten, das sowohl der Aufbewahrung der liebsten Schmuckstücke zu Hause als auch ihrem Schutz auf Reisen dienen soll.

SCHNITTMUSTER

Ein Schnittmuster ist das Medium, um einen Entwurf von der Zwei- in die Dreidimensionalität zu überführen. Es ist die Schnittstelle zwischen Designer*innen und Handwerker*innen und unser Kommunikationsmittel mit den Täschner*innen der Lederwarenfertigung. Als Papiervorlage beinhaltet das Schnittmuster alle Bestandteile einer Tasche, in ihre Einzelteile zerlegt, und bündelt sämtliche relevanten Informationen, die

Täschner*innen benötigen, um das Produkt von Hand zu fertigen.

SO_FAR

Die 2016 erstmals erschienene Edition SO_FAR markierte für uns einen Schritt in unbekanntes Terrain. Als erstes und bis dato einziges Taschenlabel weltweit bekamen wir die Möglichkeit, mit einer Kollektion von Stoffen zu arbeiten, die der Modedesigner Raf Simons für den dänischen Textilhersteller Kvadrat entworfen hat. Wir erweiterten damit das Repertoire unserer Materialien und loteten mit dem Projekt den Kontrast zwischen Textil und Leder aus.

TÄSCHNER*IN

Taschen und Koffer werden traditionell in Lederwerkstätten hergestellt. Die Berufsbezeichnung dieses lederverarbeitenden Gewerbes ist das der Täschner*innen; spezialisieren sich die Handwerker*innen auf Kleinlederwaren wie Portemonnaies oder Aktenmappen, ist der Titel Feintäschner*in. Beide Tätigkeiten gelten in Deutschland als aussterbende Berufe. Wir hoffen, mit unserer Arbeit diesem Trend entgegenwirken zu können.

VASSILIOS TSATSAS

Er ist das Fundament von TSATSAS. Ohne Dimitrios' Vater wäre unser Unternehmen nie das geworden, was es ist. Mit seinem unerschütterlichen Glauben an uns und seiner großen Leidenschaft für sein Handwerk hat er uns durch Höhen und Tiefen der Selbständigkeit begleitet. Aus tiefstem Herzen danken wir ihm für den Weg, auf dem wir miteinander gewachsen sind, und freuen uns auf alles, was kommen wird.

|

ACHILLE & PIER GIACOMO CASTIGLIONI

Luminaires like Arco, Snoopy and Luminator by designers Achille (1918–2002) and Pier Giacomo Castiglioni (1913–1968) surround us every day at home and also in our studio. With their curiosity and constant search for new typologies, the Milanese pair of brothers established a previously unknown freedom in the design process and shaped Italian design of the postwar period like hardly anyone else. Their approach to readymades, to forms and ideas that had already been tried and tested, also trained our eye to look at existing things from a distance and in individual parts.

ÁLVARO SIZA VIEIRA

Modernity is one of the most relevant terms in our work. Examining the here and now, with current trends in society and culture is something that concerns us permanently. For us, almost nobody else in architecture epitomizes modernity as well as Portuguese architect Álvaro Siza Vieira, born near Porto in 1933. He describes himself as a "translator of reality," and his buildings reflect, sensitively and, at the same time, powerfully, the needs of their surroundings. Siza Vieira skillfully hides the high complexity of his designs by means of the interplay of light and shade.

ANILINE LEATHER

Our decision to establish TSATSAS was a decision to work with the material leather. In our opinion there is no more beautiful material for bags and accessories in terms of durability, feel, and aesthetics. All the leather hides we use are waste products from the meat industry – we consciously decided against using exotic leathers. In processing these hides, we are using materials that would otherwise have had to be disposed of.

The TSATSAS collection is based on calfskin leather from Germany and Scandinavia, which is dyed with water-soluble aniline dyes. All the layers of these open-pore leathers are penetrated by the dyes during the tanning process, without an additional layer of pigment needing to be applied. This means that the leather retains its surface structure and shows off the natural quality of the animal hide.

For this tanning method only flawless raw materials of the highest quality from animals that have been kept according to the principles of humane husbandry can be used, since injuries, scars, and insect bites would remain visible on the surface of the leather.

Our partner tanneries operate according to strict EU environmental protection regulations and have received extensive certification, documenting their commitment to sustainability. They are either gold standard members of the environmental certification body LWG Leather Working Group, are REACH certified, or they boast the ECO_2L label. All of them reject the use of potentially critical substances in the tanning process and consciously cut their water and power consumption for lower carbon emissions. This means that either their production is already carbon-neutral or that they are in the process of becoming carbon-neutral.

BAG MAKER

Traditionally, bags and suitcases are manufactured in leather workshops. The job title for workers in the leather processing industry is that of bag maker; if the artisan specializes in small leather goods such as wallets and briefcases, the title becomes fine bag maker. In Germany, both occupations are considered to be dying out. We hope that our work will be able to do something to counter this development.

BLACK CELEBRATION

We believe that products should be embedded in a context that is appropriate for them. They need space to deploy their effect, partners who find a way of reaching them and who communicate their values. Even before TSATSAS was established, we visited stores of all kinds on business trips. Our aim was to develop a feel for where our bags and accessories should be positioned in the future. Throughout all those years we were fortunate enough to have been able to find partners who shared our views. The first store to have included TSATSAS bags in its product range was Black Celebration in Nicosia, Cyprus.

CHARLOTTE PERRIAND

Every era brings forth designers who characterize that particular time and who leave a lasting impression on its history. French architect and designer Charlotte Perriand, who was born in Paris in 1903 and also died there in 1999, defined twentieth-century design with her own idiosyncratic approach and her courage to fly in the face of established structures. Her designs were revolutionary for those times. After all, she represented a new kind of lifestyle in which furniture should be comfortable, as well as flexible and efficient in use. She strove not only for new approaches to design but also for better living conditions for ordinary people. One quotation from Perriand has become particularly etched on our consciousness: "What matters is not the object itself; it is the person."

COEN

58 individual parts
195 production steps
launched 2016

A bag that loses nothing of its aesthetic quality, independent of whether it is quite full or only equipped with he bare necessities – that was the challenge that faced us when designing COEN. This unisex bag is structured to suit the needs of its wearers. Its upwardly tapering shape folds flat when it only contains a few items but for overnight trips folds out into a cube-like format, thus providing its users with sufficient room for accommodating plenty of baggage. Even American politician Hillary Clinton appreciates all that COEN has to offer; she has been in possession of this particular model in gray calfskin leather since 2016.

COLLABORATIONS

Independent projects and collaborations allow us to broaden our horizons. To think outside the box, to leave our comfort zone, and to become involved with partners. We look for challenges to prevent us from getting bogged down and to develop the TSATSAS brand's identity. Everything has the

overarching aim of producing an innovative, fascinating result, the kind that is more than the sum of its parts and thus gives rise to a new equation: $1 + 1 = 3$.

CONTEXT OVER DOGMA

A mantra that helps us to avoid standing still. We have it hanging up in our studio, a little notice on the wall to remind us that the context in which a product or a project is embedded is more relevant than the kind of deadlocked dogmas that have become established over a period of years. What we mean is a process of permanent questioning, with the aim of finding the best process for a design idea. Everything is in a state of flux. Always in search of better, more sustainable, and more innovative solutions.

CY TWOMBLY

American artist Cy Twombly is considered one of the most important protagonists of Abstract Expressionism. Twombly, who was born in 1928 and died in 2011, was active in the fields of painting, sculpture, and photography. His work contained elements not only of contemporary graffiti but also of Greek and Roman mythology. His sculpture Cycnus inspired us to design the bag CY. This model takes its lead from the delicate contours of the sculpture's palm leaf, translating it into an elongated U shape. This contrasts well with its square flap, rather like the square base on the sculpture.

DAVID CHIPPERFIELD

Born in London in 1953, Sir David Chipperfield is one of the most influential architects of our time. He maintains offices in Berlin, London, Milan, and Shanghai, and every one of his edifices is the result of an in-depth investigation of both its location and its context. The subtle clarity and pared-down quality of his architecture is reflected in everything about his buildings, right down to their most minute details. We met David in 2017 and commenced work on the SUIT-CASE project, a handcrafted leather bag with separate compartments for various work devices, clothing, and an extra suit, thus implementing David's wish to create luggage for frequent travelers that is as durable as it is luxurious.

DECODING / RECODING

Art, design, architecture, fashion, and music – there are codes running through all these creative disciplines, interweaving with one another. These can be functional, symbolic, or purely aesthetic codes, codes that interest and challenge us. In the design process, we decode these contents and trends and then recode them, thus shaping them into something new, something of our own.

DETAILS

Details shape a product's personality; they are the starting point for our design. Elaborating these is the most time-consuming part of the design process. For our model TAPE, it was two long, soft leather straps that we tied together almost by chance, in a neat knot, thus creating a detail of great significance. This knot became the distinguishing feature of the TAPE product family.

DEUTSCHES LEDERMUSEUM

From the eighteenth to the mid-twentieth century, Offenbach am Main was one of the most important leather producing locations in Germany. It is here that all the TSATSAS bags and accessories are crafted. For more than 100 years now,

Offenbach am Main has been home to the Deutsches Ledermuseum (German Leather Museum), which uses its extensive collection of more than 30,000 objects to document the cultural and historical relevance of the material that is leather over a period of six millennia. One of our favorite items in the collection is a nineteenth-century Inuit parka, which was used to protect its wearer from the wind and the water. It was crafted from tanned seal gut and, because of its transparent materiality, sports an unusually modern look, even today.

DIETER RAMS

Born in Wiesbaden in 1932, Dieter Rams is considered one of the most important product designers of recent decades. With his designs for the Braun and Vitsoe companies, he masterminded such design icons as the SK4 record player, also known as "Snow White Coffin," and the variable shelving system 606. Even at the time, the "Ten Principles for Good Design" that he formulated as of the mid-1970s highlighted the challenges that design in particular and our society as a whole have to face, challenges that are more topical today than ever before. In 1963, Rams designed a leather bag for his wife, Ingeborg, the kind that was, however, initially a one-off and was not available to the general public, until 2018 when we teamed up with him and first brought his 931 model to market. Even today, the bag has lost nothing of its topicality and has coped with five decades of design history effortlessly.

EPIRUS

The region Epirus, located in northwestern Greece, is Dimitrios's homeland and our safe haven in the Mediterranean, the one that repeatedly grounds us. It is here that we find mountains, the sea, and nature in their raw unspoiled state. All these things give us room to reflect and relativize.

ESTHER AND DIMITRIOS TSATSAS

Born in Wiesbaden in 1975, Esther took an early interest in architecture

and journalism. After successfully completing high school, she combined both interests, began studying architecture in Frankfurt, and wrote for dailies and for architecture and design magazines. After her studies, she worked at the design agency Stylepark, initially as a project and marketing manager and later as a member of the board of management.

Born in Filiates, Greece, in 1978, Dimitrios moved to Germany with his family at the age of four. As a schoolboy, he helped out at his father's bag making studio, thus gaining extensive insights into the craft of leather making. After studying product design at the Hochschule für Gestaltung (University of Art and Design) in Offenbach am Main, he also worked at Stylepark, most recently as creative director, which is where he met Esther.

When they established TSATSAS in 2012, they jointly decided to realize their own personal vision of progressively designed leather goods paired with the highest quality standards in terms of materials and the way they are handled.

FERDINAND KRAMER

As an exponent of Functionalism, Frankfurt-based architect Ferdinand Kramer, who was born in 1898 and died in 1985, made a considerable contribution to the New Frankfurt

project in the 1920s, with its innovative dwelling forms and new aesthetic standards. In 1952, Kramer was appointed chief building director at Frankfurt's Goethe University, where he realized, amongst other things, projects such as one of Germany's first unclad steel skeleton constructions. In 2017, his wife, Lore, contacted us and showed us a bag that her husband had once designed for her, but had not until then been presented to the general public. In January 2018, we collaborated with Lore Kramer to publish the EDITION FERDINAND KRAMER® 1963, consisting of three bags based on Kramer's 1963 design, which remain as modern today as they were back then.

FLUKE

32 individual parts
142 production steps
launched 2012

Fluke ['flük]; an unlikely chance occurrence, especially a surprising piece of luck.

The tote bag FLUKE has taught us to keep our eyes open and to see chance occurrences as opportunities. During the design process for our first bag, LUCID, we had half a prototype hanging up on the wall of our workshop. At the time, in order to avoid wasting any material, we repeatedly took

working models apart and reworked them. This is how it came about that the suspended leather naturally found itself a way to hang. We were delighted with the resultant drape of the folds, which led us directly to the design for what is probably the most iconic TSATSAS bag. Even today, LUCID and FLUKE are still based on the same construction and boast identical dimensions, even though these are not really noticeable at first glance.

GERHARDT KELLERMANN

What kind of impact does a brand make? How can its values, its aura be communicated? And how should quality be presented? Prior to establishing TSATSAS, we extensively discussed a pictorial vocabulary for the label. It was to be an essential element of the brand, which is why we soon consulted Gerhardt Kellermann, who has been a friend of ours for many years. As well as working as a photographer, Kellermann heads an industrial design studio in Munich, together with his partner, Ana Relvão. Since 2012, Gerhardt has repeatedly captured our collection, with his own, highly idiosyncratic approach to mood and details, thus making a fundamental contribution to the way that TSATSAS is perceived today.

HANDCRAFTED IN GERMANY

When we established our label, we consciously opted to have the products crafted at the family's own leather workshop. It is in Offenbach am Main, where Dimitrios grew up, known locally as "leather city," that all the procedures needed to create a TSATSAS bag are carried out. Only ten kilometers separate the atelier in Frankfurt am Main where we create our designs from the workshop. Thanks to the short distances involved, this allows us to collaborate closely, thus boosting the efficiency of the work and keeping the environmental impact low. Our photo shoots also take place in the surrounding area in order to avoid traveling with the commensurate negative impact on the environment by the team, photographer, and models.

JANNIS KOUNELLIS

It would be difficult to sum up the work of artist Jannis Kounellis in just a few words. Born in Piraeus, Greece, in 1936, Kounellis died in his chosen home country of Italy, leaving behind a vast oeuvre in the categories of painting and sculpture, installations and stage sets. As one of the founders of Arte Povera, he wanted his art to pursue the objective of using seemingly banal objects to focus on its pure, creative essence. He was a master when it came to arranging and bringing out the dramatic aspect in things. By stringing together quantities of one and the same object, he created works of art with a compelling dynamism. For Dimitrios, many of these objects evoke memories of his childhood, as they were present in the life of his Greek grandparents every day.

KONSTANTIN GRCIC

If you were to ask us which product designers most impress us, we would probably both mention the name of Konstantin Grcic. Born in 1965, Grcic now lives in Berlin. Over the past decades, he has created works of incomparable memorability. With their innovative use of materials and manufacturing techniques, Grcic's products break down barriers in their own special way. Their idiosyncratic linguistic vocabulary, often

combined with a dash of humor, lends them their own personal characters. They form an irreplaceable part of our daily lives today.

LINDEN

53 individual parts
228 production steps
launched 2014

Marionettes have been exerting a particular fascination on people since antiquity. The contrast between the filigree threads that appear to lend these jointed dolls a life of their own and their solid wooden bodies was the starting point for the design of our LINDEN model. How would a bag look if it had a similar construction to a puppet? Would it be possible to contrast the body of a bag and its solid appearance with delicate, filigree straps? What would this interplay of contrasts do to its wearer? Designed in 2014, LINDEN consists of a cube-like body held by the leather straps which disappear by means of little brass eyelets inside it. The name of the bag has been borrowed from the soft wood of the eponymous tree, which is often used for the marionettes' carved heads.

LOGO

The TSATSAS logo had not changed since it was originally designed.

We developed it in the context of the six-digit production number with which every TSATSAS product is provided during the production process. Stamped into the leather in gold or silver, the logo is to be found on all our bags and accessories, either hidden on the inside or on the outside, depending on the design. Rejecting dogmatic rules, we decide purely on the basis of aesthetic perception whether a logo that is visible on the outside enhances or weakens the design; with the emphasis always on a concise design, we then decide on the spur of the moment where to place the logo.

LUCID

35 individual parts
156 production steps
launched 2012

LUCID marked the hour of TSATSAS's birth. This bag illustrates what is at the core of the brand; it has become a kind of manifesto for all the subsequent products. The way that the design has been pared down to the bare necessities and that it rethinks the procedures traditionally involved in crafting was something new in the case of LUCID, and its effects are still being felt today.

MATERIAL

Our expectations of our designs also apply to the materials that we use for our products. We think all their elements through, right down to the tiniest of details, always attempting to achieve the best possible solution in terms of quality, durability, and ecology. A number of years ago, we discovered a metal processing company in Tuscany that shared our quality standards. Since then, they have been applying the same high standards to the production of all the metal parts for our bags using great precision and recycled brass. Only a few kilometers away from there, the zips for all the TSATSAS products are manufactured by a company with a history stretching back over more than eighty years. The dust bags we use made of recycled cotton that protect our bags during transportation and storage also come

from Italy. The bonded leather from recycled waste leather that unobtrusively strengthens the products and makes a major contribution to their durability is made in Germany. The packaging material also meets our ecology standards: all the TSATSAS packaging is handmade at a cardboard box manufactory in Offenbach am Main; when the bags are sent out, this is complemented by 100-percent-recycled wrapping tissue.

MUSIC

Wherever we are, we surround ourselves with music. Our TSATSAS playlist has been in existence for many years now. It accompanies, inspires, and enriches us through all our processes. And we would like to share it with you for the very time.

www.tsatsas.com/music

NAVY BLUE

For us, the color navy is the more elegant black. It radiates charm, energy, and depth. When we established TSATSAS, we made a conscious decision to line the insides of all our models with soft nappa lambskin leather in a navy blue color.

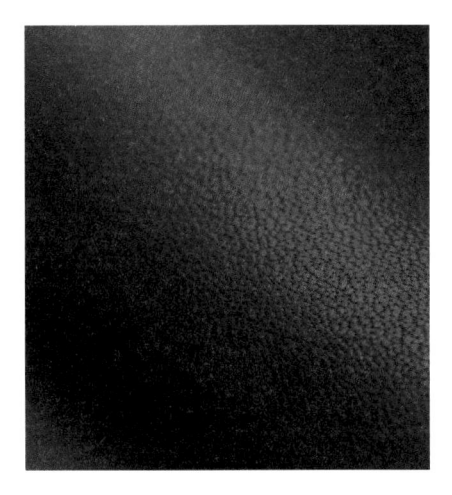

PATTERN

A pattern is a means of transferring a design from two to three dimensions. It is the interface between the designer and the craftsman and our way of

communicating with the bag maker who produces the leather goods. Representing a paper template, the pattern includes all the components of a bag, dissected into its individual parts, and it gathers together all the relevant information that the bag makers need to make the product by hand.

PRODUCTION NUMBER

Every TSATSAS product bears its own individual production number. We started with the number 000001, a LUCID in black calfskin leather which Dimitrios still uses today. These production numbers are allocated independent of model and recorded in a list containing all the information relevant to us: When was the product manufactured and by whom? Where did its leather come from, what color are its zips? And who was it sold to?

SASKIA DIEZ

Focusing on every detail, no matter how tiny, so as to reinterpret classic typologies in her own new way is something that characterizes the work of Saskia Diez. This Munich-based jewelry designer's creations are at once elegant and subtle. We have known Saskia for many years now and had been thinking about the idea of a joint project for a long time. We wanted it to be a combination of jewelry and bag, and so, in 2021, we launched ÉTUI, a jewelry case in two formats for looking after your favorite items of jewelry at home and for protecting them when you go traveling.

SO_FAR

For us, the SO_FAR line, which was first brought out in 2016, marked a foray into unfamiliar terrain. We were the first and, to date, the only bag label in the world to be presented with the opportunity to work with a collection of fabrics that fashion designer Raf Simons had designed for Danish textile manufacturer Kvadrat. This allowed us to extend our repertoire of materials and to use the project to explore the contrast between textiles and leather.

at our side through the highs and lows of being self-employed. We thank him from the bottom of our hearts for taking us on this journey on which we have grown with one another, and we look forward to everything the future has to bring.

SUSTAINABILITY

For us, sustainability represents a holistic approach. It runs through all areas of our work, starting with the design process. It is our aim to develop products that have little to do with fashion trends, that are timeless, and whose look does not have an expiry date. We make bags and accessories that last for decades and are thus truly sustainable products. They boast the highest possible quality and resource-saving manufacturing processes for all the materials used, plus the know-how and evident handcrafting skill, all produced by highly-qualified artisans. Our family-owned leather goods manufacturing facility makes it possible for us to be able to produce flexibly in terms of time and production runs. This means that we are in a position to react quickly to the demands of the market, avoid overproduction, and keep our stocks lean.

VASSILIOS TSATSAS

He is the backbone of TSATSAS. Without Dimitrios's father, our company would never have become what it is. With his unshakable belief in us and his great passion for his craft, he has been

Eine tätowierte Linie in einem Werk von Santiago Sierra, ein mit Klebeband verschlossener Mantel von Raf Simons, wehende Bänder an Kleidungsstücken und Taekwondo-Anzügen – 2017 stießen wir an unterschiedlichsten Stellen immer wieder auf Bänder. Das Thema setzte sich fest: Wir entwarfen eine Herrentasche mit weich fallenden Lederriemen als tragendes Element, doch im Prozess verwarfen wir die initiale Idee. Die Bänder sollten mehr Raum erhalten und um sie stärker hervorzuheben, setzten wir ihnen als Kontrast den streng geometrischen Körper einer Clutch entgegen. Die Lederbänder wurden zum Verschluss, zum Griff und zum prägenden Detail der Tasche TAPE. Und ihre Entstehung ist Beispiel dafür, dass ein Gestaltungsprozess selten linear verläuft.

A tattooed line in a work by Santiago Sierra, an overcoat kept closed by a piece of tape by Raf Simons, fluttering ribbons on garments, and Taekwondo suits. In 2017, we came across strips and ribbons in all sorts of different places. Somehow the topic stuck. We designed a men's bag with softly falling leather straps as the carrying element but then abandoned the initial idea during the design process. We wanted to give the straps greater space, and in order to emphasize them more strongly we juxtaposed them to the contrasting, strictly geometric shape of a clutch. The leather straps became the closure, the handle, and the decisive feature of our TAPE bag. How the bag came about is an example of the design process rarely being a linear matter.

Eine tätowierte Linie in einem Werk von Santiago Sierra, ein mit Klebeband verschlossener Mantel von Raf Simons, wehende Bänder an Kleidungsstücken und Taekwondo-Anzügen – 2017 stießen wir an unterschiedlichsten Stellen immer wieder auf Bänder. Das Thema setzte sich fest: Wir entwarfen eine Herrentasche mit weich fallenden Lederriemen als tragendes Element, doch im Prozess verwarfen wir die initiale Idee. Die Bänder sollten mehr Raum erhalten und um sie stärker hervorzuheben, setzten wir ihnen als Kontrast den streng geometrischen Körper einer Clutch entgegen. Die Lederbänder wurden zum Verschluss, zum Griff und zum prägenden Detail der Tasche TAPE. Und ihre Entstehung ist Beispiel dafür, dass ein Gestaltungsprozess selten linear verläuft.

A tattooed line in a work by Santiago Sierra, an overcoat kept closed by a piece of tape by Raf Simons, fluttering ribbons on garments, and Taekwondo suits. In 2017, we came across strips and ribbons in all sorts of different places. Somehow the topic stuck. We designed a men's bag with softly falling leather straps as the carrying element but then abandoned the initial idea during the design process. We wanted to give the straps greater space, and in order to emphasize them more strongly we juxtaposed them to the contrasting, strictly geometric shape of a clutch. The leather straps became the closure, the handle, and the decisive feature of our TAPE bag. How the bag came about is an example of the design process rarely being a linear matter.

65

80

TSATSAS
002645

TSATS
0007

106

119

128

138

144

145

146

TSATSAS

004573

178

180

182

184

194

ANTHOLOGIE / ANTHOLOGY
2012–2022

65	TAPE, Rindleder/calfskin, Photo Gerhardt Kellermann, 2017
66/67	LUCID, Rindleder/calfskin, Photo Gerhardt Kellermann, 2015
68	LINDEN, Rindleder/calfskin, Photo Dimitrios Tsatsas, 2016
69	FLUKE, Rindleder/calfskin, Photo Dimitrios Tsatsas, 2019
70	Lederwerkstatt/leather workshop, Photo Dimitrios Tsatsas, 2020
71	SHIFT, Rindleder/calfskin, Photo Dimitrios Tsatsas, 2021
72	OLIVE L, Rindleder/calfskin, Photo Dimitrios Tsatsas, 2021
73	ANVIL, Rindleder/calfskin, Photo Dimitrios Tsatsas, 2021
74	CY, Rindleder/calfskin, Photo Dimitrios Tsatsas, 2019
75	TAPE XS, MALVA 2 & SOMA, Rindleder/calfskin, Photo Dimitrios Tsatsas, 2020
76	ADA, Rindleder/calfskin, Photo Dimitrios Tsatsas, 2018
77	Heißprägefolie/hot stamping foil, Photo Dimitrios Tsatsas, 2017
78/79	FLUKE, Ziegenvelours & Lammnappa/goat suede & lamb nappa, Photo Gerhardt Kellermann, 2014
80/81	SACAR S, Kvadrat/Raf Simons Stoff/fabric & Rindleder/calfskin, Photo Andree Martis, 2019
82	KHAMSIN, Rindleder/calfskin, Photo Gerhardt Kellermann, 2014
83	KILO, Rindleder/calfskin, Photo Gerhardt Kellermann, 2017
84	Leder-Recherche/leather research, Photo Dimitrios Tsatsas, 2019
85	LATO, Lammnappa/lamb nappa, Photo Dimitrios Tsatsas, 2019
86/87	KIRAT, Rindleder/calfskin, Photo Dimitrios Tsatsas, 2021
88	SACAR S, Stoff/fabric Kvadrat/Raf Simons & Rindleder/calfskin, Dimitrios Tsatsas, 2019
89	KILO, Rindleder/calfskin, Photo Gerhardt Kellermann, 2017
90	MALVA 3, Rindleder/calfskin, Photo Dimitrios Tsatsas, 2019
91	Esther & Dimitrios Tsatsas, Photo Gerhardt Kellermann, 2015
92/93	TURIN, Rindleder/calfskin, Photo Gerhardt Kellermann, 2014
94/95	SUIT-CASE, Rindleder/calfskin, Gerhardt Kellermann, 2018
96	OLIVE, Rindleder/calfskin, Photo Dimitrios Tsatsas, 2021
97	TAPE, Rindleder/calfskin, Photo Dimitrios Tsatsas, 2021
98/99	Ramon Haindl & TSATSAS für/for Aesthetics Habitat, Photo/collage Ramon Haindl, 2014
100	LINDEN 43, Rindleder/calfskin, Photo Dimitrios Tsatsas, 2020
101	SACAR S, Rindleder/calfskin, Photo Dimitrios Tsatsas, 2021
102	SACAR S, Rindleder/calfskin, Photo Dimitrios Tsatsas, 2021
103	Kette aus recyceltem Messing/recycled brass chain, Photo Dimitrios Tsatsas, 2021
104/105	CREAM TYPE 1, Rindleder/calfskin, Photo Dimitrios Tsatsas, 2016
106	KRAMER 2, Rindleder/calfskin, Photo Gerhardt Kellermann, 2017
107	MALVA 2, Rindleder/calfskin, Photo Dimitrios Tsatsas, 2019
108	Entwurfsprozess/design process, Photo Dimitrios Tsatsas, 2017
109	TAPE XS CHIAROSCURO, Rindleder/calfskin, Photo Dimitrios Tsatsas, 2020
110/111	LUCID NINETY, Rindleder/calfskin, Photo Gerhardt Kellermann, 2015
112	FLUKE, geschrumpftes Lammnappa/shrunken lamb nappa, Photo Dimitrios Tsatsas, 2018
113	TSATSAS Atelier, Photo Gerhardt Kellermann, 2015
114/115	TAPE, Rindleder/calfskin, Photo Dimitrios Tsatsas, 2021
116	Lederwerkstatt/leather workshop, Photo Dimitrios Tsatsas, 2019
117	Fotograf/photographer Gerhardt Kellermann, Photo Dimitrios Tsatsas, 2019
118	KAGE for Wallpaper* Handmade, Rindleder/calfskin, Photo Gerhardt Kellermann, 2015
119	Schnittmuster in unserer Lederwerkstatt/patterns in our leather workshop, Photo Dimitrios Tsatsas, 2019
120	931, Rindleder/calfskin, Photo Dimitrios Tsatsas, 2020
121	FLUKE, Stoff/fabric Kvadrat/Raf Simons & Rindleder/calfskin, Photo Gerhardt Kellermann, 2016
122/123	Projekt/project CLOSER, Photo Dimitrios Tsatsas, 2017
124	LINDEN 43, Rindleder/calfskin, Photo Dimitrios Tsatsas, 2021
125	NATHAN, Rindleder/calfskin, Photo Dimitrios Tsatsas, 2020
126/127	931, Rindleder/calfskin, Photo Gerhardt Kellermann, 2018
128	FLUKE, Rindleder/calfskin, Photo Dimitrios Tsatsas, 2020
129	RHEI, Rindleder/calfskin, Photo Dimitrios Tsatsas, 2021
130	TSATSAS Atelier, Photo Gerhardt Kellermann, 2015
131	Esther Tsatsas, David Chipperfield & Dimitrios Tsatsas, Photo Alexander Kilian, 2018

132/133 HAZE, Rindleder/calfskin, Photo Dimitrios Tsatsas, 2018
134 LUCID, Rindleder/calfskin, Photo Gerhardt Kellermann, 2014
135 ANOUK, Rindleder/calfskin, Photo Dimitrios Tsatsas, 2020
136 LUCID, Rindleder/calfskin, Photo Dimitrios Tsatsas, 2016
137 OLIVE, Rindleder/calfskin, Photo David Giebel, 2019
138/139 LATO, Lammnappa/lamb nappa, Photo Gerhardt Kellermann, 2019
140 KOBO 2, Rindleder/calfskin, Photo Dimitrios Tsatsas, 2021
141 RHEI, Rindleder/calfskin, Photo Dimitrios Tsatsas, 2021
142 Lederwerkstatt/Leather workshop, Photo Dimitrios Tsatsas, 2019
143 SHIFT, Rindleder/calfskin, Photo Dimitrios Tsatsas, 2021
144/145 SOODEN, Rindleder/calfskin, Photo Gerhardt Kellermann, 2020
146 Fertigung/making of 931, Rindleder/calfskin, Photo Dimitrios Tsatsas, 2018
147 MALVA 2, Rindleder/calfskin, Photo Dimitrios Tsatsas, 2019
148 ANNEX, Rindleder/calfskin, Photo Dimitrios Tsatsas, 2020
149 ANNEX, Rindleder/calfskin, Photo Dimitrios Tsatsas, 2020
150/151 COEN, Bisonleder/bison leather, Photo Dimitrios Tsatsas, 2016
152 SOMA, Rindleder/calfskin, Photo Dimitrios Tsatsas, 2020
153 SOMA, Rindleder/calfskin, Photo Dimitrios Tsatsas, 2018
154 TAPE XS, Rindleder/calfskin, Photo Dimitrios Tsatsas, 2020
155 ANVIL, Rindleder/calfskin, Photo Dimitrios Tsatsas, 2021
156 ADA, Rindleder/calfskin, Photo Dimitrios Tsatsas, 2018
157 SACAR, Rindleder/calfskin, Photo Gerhardt Kellermann, 2017
158 KIRAT, Rindleder/calfskin, Photo Dimitrios Tsatsas, 2021
159 COEN, Rindleder/calfskin, Photo Gerhardt Kellermann, 2015
160/161 NATHAN, Rindleder/calfskin, Photo Dimitrios Tsatsas, 2021
162 Lederwerkstatt/leather workshop, Photo Dimitrios Tsatsas, 2017
163 POLLOCK, Rindleder/calfskin, Photo Nora Cammann, 2018
164 MALVA 4, Rindleder/calfskin, Photo Dimitrios Tsatsas, 2019
165 Qualitätskontrolle von/quality control of CY, Rindleder/calfskin, Photo Dimitrios Tsatsas, 2019
166/167 OLIVE, fotografiert von/photographed by Dimitrios Tsatsas, Photo Jelena Pecic, 2018
168/169 Werkzeuge eines Täschners/Tools of a leather craftsmen, Photo Dimitrios Tsatsas, 2016
170 LUCID, Photo Costas Voyatzis, 2013
171 SACAR, Rindleder/calfskin, Photo Dimitrios Tsatsas, 2018
172 POLLOCK, Rindleder/calfskin, Photo Nora Cammann, 2018
173 931, Rindleder/calfskin, Photo Dimitrios Tsatsas, 2018
174 LATO, Rindleder/calfskin, Photo Dimitrios Tsatsas, 2021
175 ANNEX, Rindleder/calfskin, Photo Dimitrios Tsatsas, 2020
176/177 AMOS, SOODEN & MALVA 2, Rindleder/calfskin, Photo Dimitrios Tsatsas, 2021
178 LATO Fotoshooting/photo shoot, Photo Gerhardt Kellermann, 2019
179 ÉTUI 2, Lammnappa/lamb nappa, Photo Dimitrios Tsatsas, 2021
180 Installation WHERE I END AND YOU BEGIN mit/with FLUKE, FOIX, LINDEN, HAZE & ATLAS, Rindleder/calfskin, Photo Dimitrios Tsatsas, 2016
181 Schnittmuster/pattern, Photo Dimitrios Tsatsas, 2016
182/183 Handwerk/craftsmanship, Photo Gerhardt Kellermann, 2012
184/185 LUCID NINETY, Rindleder/calfskin, Photo Gerhardt Kellermann, 2015
186 OLIVE, Rindleder/calfskin, Photo Dimitrios Tsatsas, 2020
187 TAPE XS, Rindleder/calfskin, Photo Dimitrios Tsatsas, 2021
188/189 SACAR S, Rindleder/calfskin, Photo Dimitrios Tsatsas, 2021
190 MALVA 3, Rindleder/calfskin, Photo Dimitrios Tsatsas, 2019
191 MALVA 3, Rindleder/calfskin, Photo Dimitrios Tsatsas, 2018
192/193 SUIT-CASE Arbeitsmodelle & Materialien/Samples & materials, Rindleder/calfskin, Photo Gerhardt Kellermann, 2018
194 MARSH, Rindleder/calfskin, Photo Dimitrios Tsatsas, 2017
195 Ausstellung/Exhibition TSATSAS. Einblick, Rückblick, Ausblick/past, present, future, Deutsches Ledermuseum, Photo Dimitrios Tsatsas, 2021

IMPRESSUM / IMPRINT

Diese Publikation erscheint anlässlich der Ausstellung
This publication is issued on the occasion of the exhibition

TSATSAS
Einblick Rückblick Ausblick
past present future

im Deutschen Ledermuseum /
at the German Leather Museum
Offenbach am Main
1. April bis 30. Oktober 2022 / April 1 to October 30, 2022

PUBLIKATION / PUBLICATION

HERAUSGEBER / EDITOR
Dr. Inez Florschütz, Deutsches Ledermuseum /
German Leather Museum

AUTOR*INNEN / AUTHORS
Sir David Chipperfield, Yoko Choy, Prof. Markus Frenzl,
Prof. em. Dr. h.c. Dieter Rams, Esther & Dimitrios Tsatsas

KONZEPTION UND REDAKTION /
CONCEPT AND EDITING
Dr. Inez Florschütz, Leonie Wiegand,
Esther & Dimitrios Tsatsas

ÜBERSETZUNG / TRANSLATIONS
Dr. Jeremy Gaines, Text / Translations

LEKTORAT / COPY EDITING
Wendy Brouwer (Englisch / English)

ARNOLDSCHE PROJEKTKOORDINATION /
PROJECT COORDINATION
Isabella Flucher

GRAFISCHE GESTALTUNG / GRAPHIC DESIGN
Antonia Henschel, SIGN Kommunikation
Dimitrios Tsatsas

OFFSET REPRODUKTION / OFFSET REPRODUCTIONS
Schwabenrepro, Fellbach

DRUCK / PRINTED BY
Schleunungdruck, Marktheidenfeld

PAPIER / PAPER
Magno Natural 140 g/qm, Spectral transparent 80 g/qm

BUCHBINDER / BOUND BY
Hubert & Co., Göttingen

© 2022 Deutsches Ledermuseum, Offenbach am Main,
arnoldsche Art Publishers, Stuttgart, TSATSAS, Frankfurt
am Main und die Autor*innen / and the authors

BIBLIOGRAFISCHE INFORMATION DER
DEUTSCHEN NATIONALBIBLIOTHEK
Die Deutsche Nationalbibliothek verzeichnet diese Publikation in der Deutschen Nationalbibliografie; detaillierte bibliografische Daten sind über www.dnb.de abrufbar.

BIBLIOGRAPHIC INFORMATION PUBLISHED BY THE
DEUTSCHE NATIONALBIBLIOTHEK
The Deutsche Nationalbibliothek lists this publication in the Deutsche Nationalbibliografie; detailed bibliographic data are available at www.dnb.de.

ISBN 978-3-89790-655-6

Made in Europe, 2022

AUSSTELLUNG / EXHIBITION

DIREKTION / DIRECTOR
Dr. Inez Florschütz

KURATOR*INNEN / CURATORS
Esther & Dimitrios Tsatsas

PROJEKTKOORDINATION /
PROJECT COORDINATION
Leonie Wiegand

PRESSE UND ÖFFENTLICHKEITSARBEIT /
PRESS AND PUBLIC RELATIONS
Simone Nickl, Nickl PR
Natalie Ungar
Esther Tsatsas

FILM / FILM
Nora Cammann, Nina Eichsteller,
Noah Eliyas Henrich, Ole Wei-Yang Ripper

SZENOGRAFIE / SCENOGRAPHY
Esther & Dimitrios Tsatsas

AUSSTELLUNGSGRAFIK / EXHIBITION GRAPHICS
Natalie Ungar, Lea Schmitz

ÜBERSETZUNG / TRANSLATIONS
Dr. Jeremy Gaines, Text / Translations

AUSSTELLUNGSTECHNIK UND AUFBAU /
EXHIBITION TECHNOLOGY AND SETUP
Ralph Müller

TEAMASSISTENZ / TEAM ASSISTANCE
Susanne Caponi
Sophia Bordo, TSATSAS

KONSERVATORISCHE BETREUUNG /
CONSERVATIONAL SUPPORT
Vanessa Becker, Karina Länger

FINANZEN UND VERWALTUNG / ADMINISTRATION
Agnes Stutz

DANK / ACKNOWLEDGMENTS

Mein herzlicher Dank geht an Esther und Dimitrios Tsatsas, die unserer Einladung gefolgt sind und Ausstellung sowie Publikation durch ihr kreatives Schaffen erst ermöglicht haben. Die Publikation zur Ausstellung ist dank der angenehmen Zusammenarbeit mit der arnoldsche Art Publishers, allen voran Dirk Allgaier und Isabella Flucher, gelungen. Für das Layout der Publikation sind Antonia Henschel sowie Esther und Dimitrios Tsatsas verantwortlich, denen ich ausdrücklich für ihre Kreativität und Umsetzung danke. Ebenso danke ich allen Autor*innen für ihre abwechslungsreichen Beiträge.

My sincere thanks to Esther and Dimitrios Tsatsas, who followed our invitation and made the exhibition and publication possible through their creative work. The publication of this exhibition was realized thanks to the congenial cooperation with arnoldsche Art Publishers, especially Dirk Allgaier and Isabella Flucher. Antonia Henschel and Esther and Dimitrios Tsatsas are responsible for the layout of the publication, and I would like to thank them expressly for their creativity and implementation of the project. A special word of thanks also goes to the authors for their diverse contributions.

Darüber hinaus möchte ich mich bei allen Mitarbeiter*innen des Deutschen Ledermuseums herzlich bedanken. Mein besonderer Dank gilt dabei Leonie Wiegand für die engagierte Betreuung wie Koordination von Ausstellung und Publikation. Ebenfalls geht mein Dank an Natalie Ungar für die sorgfältige Presse- und Öffentlichkeitsarbeit im Hause und Susanne Caponi für ihre umsichtige Unterstützung in allen Bereichen. Ralph Müller danke ich sehr für die gekonnte Umsetzung der vielseitigen Ausstellungsarchitektur und des -aufbaus.

Furthermore, I would like to thank the entire team of the Deutsches Ledermuseum. In particular, I thank Leonie Wiegand for her dedicated supervision, including the coordination of both the publication and the exhibition. My sincere thanks also to Natalie Ungar for her meticulous press and PR work and Susanne Caponi for her thoughtful support in all areas. I would also like to thank Ralph Müller for his skilful realization of the multifaceted exhibition architecture and construction.

Die Realisierung des Ausstellungsprojekts sowie der Publikation wären ohne die großzügige Förderung der Dr. Marschner Stiftung nicht möglich gewesen. Wir danken diesem wichtigen Förderer, der uns seit vielen Jahren begleitet.

The exhibition project and the publication would not have been possible without the generous support of the Dr. Marschner Stiftung. We thank this key supporter who has accompanied us for many years.

Ferner danke ich herzlich dem Förderkreis DLM e.V. für seine Unterstützung und das erneute Vertrauen in unser ambitioniertes Ausstellungsvorhaben.

Further, my thanks go to the Förderkreis DLM e.V. for its support and renewed confidence in our ambitious exhibition project.

FÖRDERKREIS DLM e.V.

Abschließend danke ich allen, die mit ihrer beratenden Hilfe, Unterstützung sowie mit Sachspenden zum Gelingen der Ausstellung wie der Publikation wesentlich beigetragen haben. Namentlich möchte ich nennen:

Finally, I would like to thank all those who have contributed significantly to the success of the exhibition and publication with their advisory help, support, and donations in kind. I would like to mention by name:

Kewesta Fördertechnik GmbH, Richard A. Roth, Michael Roth, Martin Köster, Thomas Suschinski
Friedr. Wilh. Schwemann GmbH, Hans-Dieter Büsch sen., Axel Büsch jun.
Mario Lorenz, DESERVE Wiesbaden
Marcus Hofmann, Rechtsanwalt/Attorney-At-Law

Dr. Inez Florschütz
Direktorin des Deutschen Ledermuseums /
Director of the Deutsches Ledermuseum

Unser großer Dank gilt Inez Florschütz, die uns die Möglichkeit gegeben hat, die ersten zehn Jahre von TSATSAS zu reflektieren, zu kondensieren und einem breiten Publikum präsentieren zu dürfen, sowie dem Team des Deutschen Ledermuseums für die intensive und vertrauensvolle Zusammenarbeit. Darüber hinaus danken wir der Dr. Marschner Stiftung und dem Förderkreis DLM e.V. für die großzügige Unterstützung.

Our sincere thanks go to Inez Florschütz, who gave us the opportunity to reflect on and condense the first ten years of TSATSAS and present it to a wide audience, as well as to the team of the Deutsches Ledermuseum for their intensive and loyal cooperation. In addition, we thank the Dr. Marschner Stiftung and the Förderkreis DLM e.V. for their generous support.

Für ihre Unterstützung im Rahmen der Ausstellung und der Publikation möchten wir von ganzem Herzen danken:

For their support regarding the exhibition and the publication we would like to thank from the bottom of our hearts:

Dirk Allgaier, Sophia Bordo, Anders Byriel, Nora Cammann, Susanne Caponi, David Chipperfield, Yoko Choy, Saskia Diez, Farah Ebrahimi, Nina Eichsteller, Noah Eliyas Henrich, Markus Frenzl, Jeremy Gaines, David Giebel, Njusja de Gier, Dirk Gschwind, Ramon Haindl, Frank Hatami-Fardi, Antonia Henschel, Morgana Hohenstein, Gerhardt Kellermann, Alexander Kilian, Klaus Klemp, Lore Kramer, David Kuntzsch, Philipp Mainzer, Andree Martis, Ralph Müller, Jelena Pecic, Katharina Pennoyer, Dieter Rams, Ana Relvão, Ole Wei-Yang Ripper, Richard Roth, Eric Scholz, Britte Siepenkothen, Natalie Ungar, Sarah Vogel, Costas Voyatzis, Judith Wahner, Leonie Wiegand.

Unser größter Dank gilt unserer Familie Chrisoula Tsatsa und Vassilios Tsatsas, Spiridoula Tsatsa und Christian Feuerlein-Tsatsa, Ira Tsatsa und unserem Adam, ohne deren Liebe und grenzenlose Unterstützung dies alles nie möglich gewesen wäre.

Our deepest thanks go to our family, Chrisoula Tsatsa and Vassilios Tsatsas, Spiridoula Tsatsa and Christian Feuerlein-Tsatsa, Ira Tsatsa and our Adam, without whose love and boundless support all of this would never have been possible.

Esther & Dimitrios Tsatsas